峰迴路轉

自我回歸的生活美學

楊塵／著

序

人生之路有時無法一路到底，
另闢行徑往往峰迴路轉發現許多截然不同的風景。

在我人生剛滿五十歲的時候，我以為我碰壁走到了絕路，其實是走到了人生道路的分岔點，橫在我面前的不是一堵山壁，而是一個選擇。

曾經我賴以維生多年的電子科技產業當時如日中天，憑藉個人的專業技術和勤奮工作在該領域也可說獨霸一方叱吒風雲，但科技產業大起大落，職場人事利益複雜詭譎，就在我個人業務遇上瓶頸之際而且在工作強度和速度加乘之下，常年的業績競爭，交際應酬，睡眠不足再加上成就感低落等等開始令人身心俱疲。因為多年工作地點的疏離，當時也是個人人生情感的低潮，面對眼前的谷底一切，覺得惶惶不可終日，進而不知何去何從，原來一條科技新貴人生

勝利組走的路已經走不下去了。那是一個人生的黑暗期，因為要放棄一個多年熟悉有成的工作領域而面向一個完全不可預知的未來，心中除了不捨，無奈，更多的是恐懼和無助。人生勝利組被打趴，當時我的遭遇和心情與唐朝白居易為官被貶途中的處境類似：「一封朝奏九重天，夕貶潮州路八千，欲為聖朝除弊事，肯將衰朽惜殘年，雲橫秦嶺家何在，雪擁藍關馬不前，知汝遠來應有意，好收吾骨瘴江邊」，我不知道放掉原有的工作和情感，放棄眼前的一切名利和地位我能做什麼？但人生不可能重來，我必須做出選擇，面對擋在眼前高聳堅硬的山壁只能繞道而行另尋出口，但是由於身上負擔過重即便有一個出口

也沒有力氣走得出去，苦思漸覺是放棄原有的時候了，只有放空歸零才能走出生命的迷障，於是一切從生活的基本開始，開始學習一些新的東西，讓自己活得像個人，慢慢發覺平凡而靜好裏面有很多美學，而人生的道路有時無法一路到底，另闢行徑往往峰迴路轉發現許多截然不同的風景。

本書出版主要在分享個人生活經驗上的美學，詩人蔣勳說過：「每個人不同，你一定要做自己才能發現生活的美學」，於是我嘗試著放空歸零，開始跋山涉水，栽花種菜，學習做飯，學習吃飯喝酒，陶醉於焚香品茶和享受閒情咖啡，在旅行途中重新找到攝影之路，在攝影之路又重啟了詩文寫作。人生有得必有失，有失必有得，在馳騁科技職場多年之後回歸平淡，但不忘初心要把人生活好，不枉辜負生命有限光陰，感謝在人生旅途上讓我留下深刻印記的親人和朋友，因為有你們讓我峰迴路轉，重新做回自己，重新發現生活的美學。

2018.10.3 於新竹

Contents
目錄

放空歸零

這是一個最艱難的起點，此處一過海闊天空。

放空歸零對於所有人來說是一個令人害怕的命題，說得容易做起來很難，然而也正因為這是一個最艱難的起點，此處一過海闊天空。

對於職場工作多年的人來說，因為專業經驗的累積在既有的領域會更容易駕輕就熟，在辛苦打拼多年之後獲得一定的金錢和地位，以及一個可以伸展的舞台。有很多人照說在一定的年齡可以退休享受較為悠閒的生活，但大部人很少主動退休都是做到不能做或被迫退休為止，這中間除了一部分人對名利特別眷戀之外，可能更多人是放掉眼前熟悉的一切，面對一個不可預知的未來，不知要做什麼或能做什麼，那種心中的恐懼和對生活的不確定性。

哲學家杜威說過：「對確定性的迷戀來自於我們內心的貪婪和懶惰」，很多人已經沒有經濟壓力，但放不掉眼前利益，更何況一想到即使退休後能遊山玩水環遊世界，時間久了也會疲憊和無聊。

貪婪既有的一切和懶惰學習新東西是放空歸零的最大障礙，可是就像一個瓶子已經滿了，你不放空那裡面是裝不進新的東西，你不放空歸零你不會有新的機會，不會有新的情感，不會學習和體驗到新的事物，不會開始一個新的旅程，不會看到截然不同的風景，不會發現生活新的美學，不會了悟人生另一種境界。

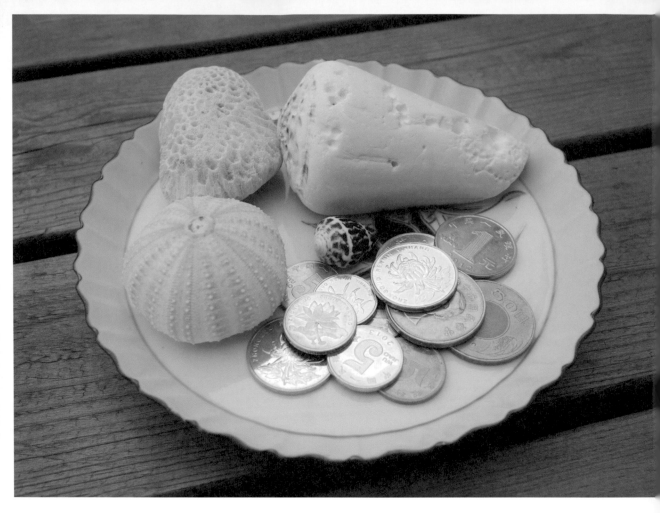

這輩子你一定得明白，金錢不過是腦力和勞力所創造的不同價值之間的一種交換工具。

2014.4.28

就像這三歲小孩用雙手手掌信手塗畫一樣，人本來一張白紙隨著生命成長漸漸充滿各種色彩，當各種絢爛色彩回歸平淡之際，那是人生道路的一個轉折點。

2015.2.10

就像這三歲小孩的塗鴉一樣，當我們感覺生活到處卡東卡西而思緒老是紊亂糾結，這時已經到了需要停下腳步和重新整頓的時候了。

2015.4.26

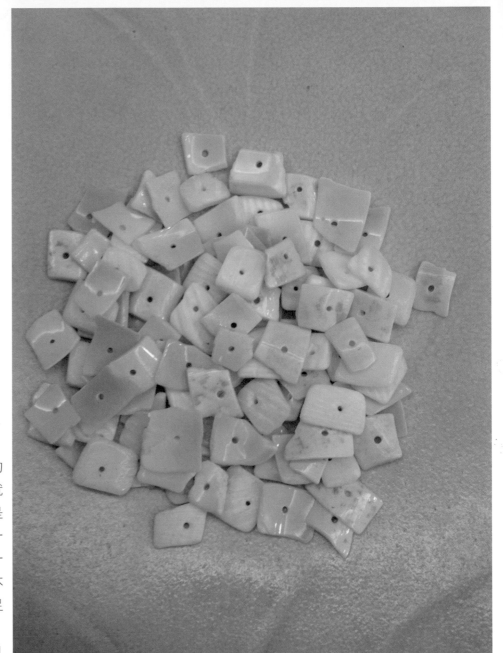

人生的成就自有它的
因緣，因緣散了也就
沒了，就像這曾經是
個漂亮的貝殼手環一
樣，一旦斷了串在一
起的那條線，它原本
也就是一堆很微不足
道的貝殼碎片罷了。

2013.2.11

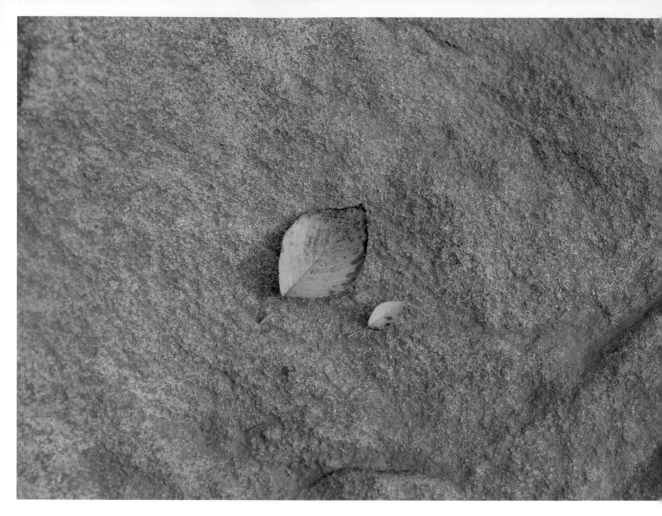

樹葉的顏色來自季節溫度的變化，人的內在擁有來自於生活的學習、經歷和焠鍊，人不會白活，即使你放空歸零，你所經歷和焠鍊過的終會反饋到你的未來。

2014.10.5

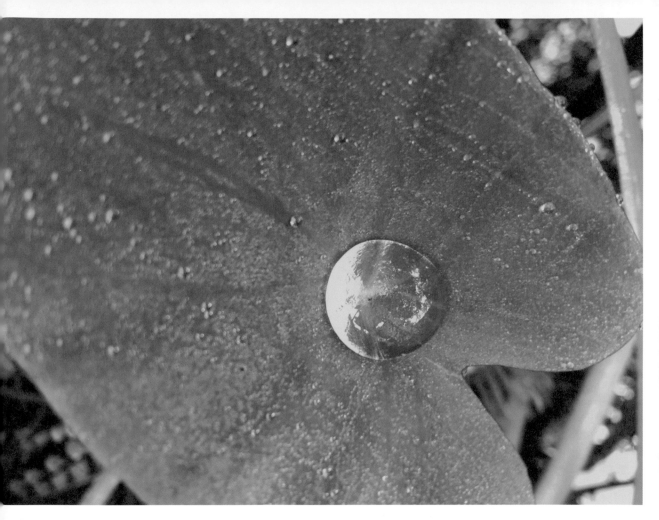

就像這清晨的露珠一樣，人的心一旦放空歸零，原本混沌發散的思緒開始變得凝聚而澄明，許多外在的干擾都已不相關了。

2016.7.2

當你回頭重新檢視在你腳下如流水般逝去的歲月，你會發現人生有得有失。

2016.5.17

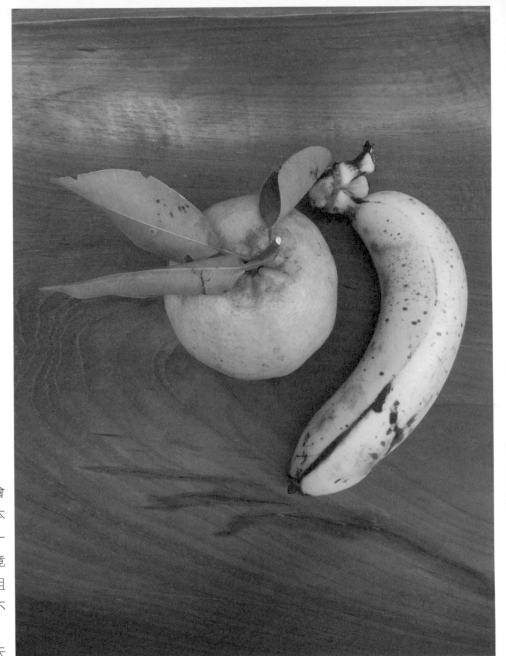

當你放空歸零，你會
發現一些生活上原本
存在的樂趣，譬如一
顆橘子和一只香蕉竟
然是完美曲線的組
合，而多年來你卻不
曾留意。

2014 年秋天

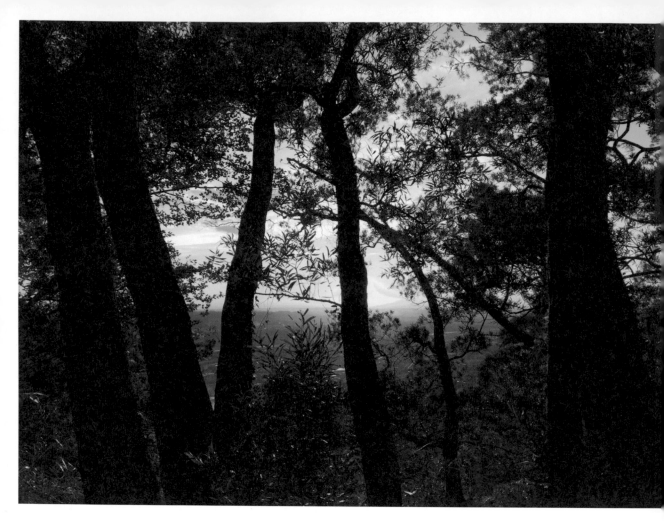

人過半百放空歸零開始學習新事物，一開始真是令人惶恐，有一種美人遲暮的感傷，但就像這幅黃昏的美景一樣，在夕陽落山之前依舊散發著迷人的光彩。

2015.8.22

14

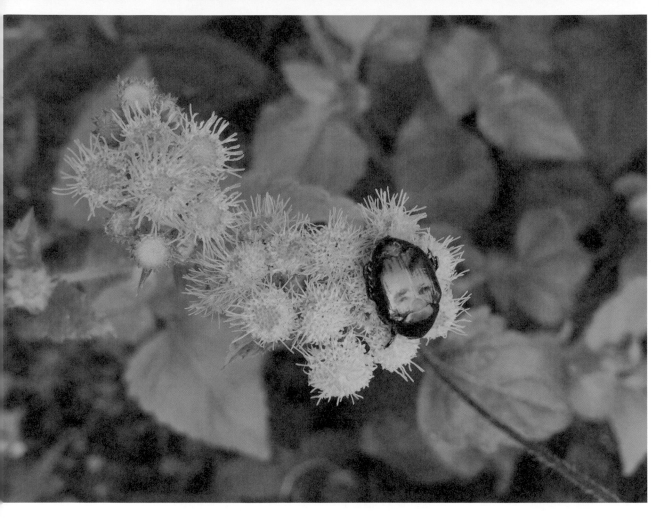

放空歸零之後，你的壓力得以釋放不會再那麼疲憊，你的心可以像這隻藍色的金龜子一樣，安然地在一片輕柔的花朵之上悄然睡去。

2016.7.30

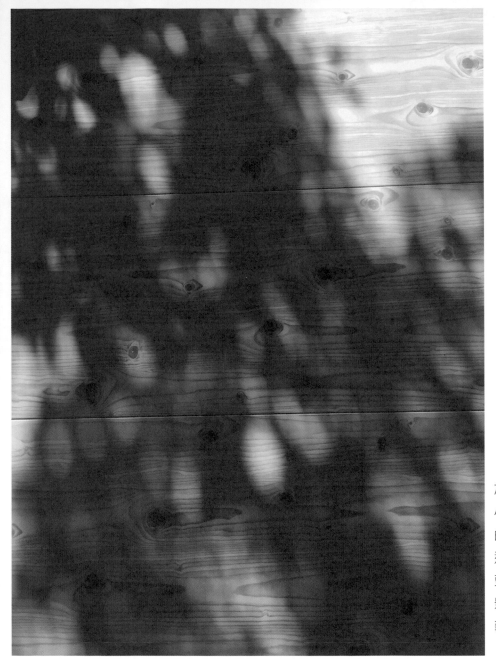

放空歸零之後，你的
心可以重新發現生活
的美學，就像路過街
邊一間木屋，牆上木
頭的紋路和搖曳的樹
影交織成一幅動人的
藝術畫。

2016.9.25

16

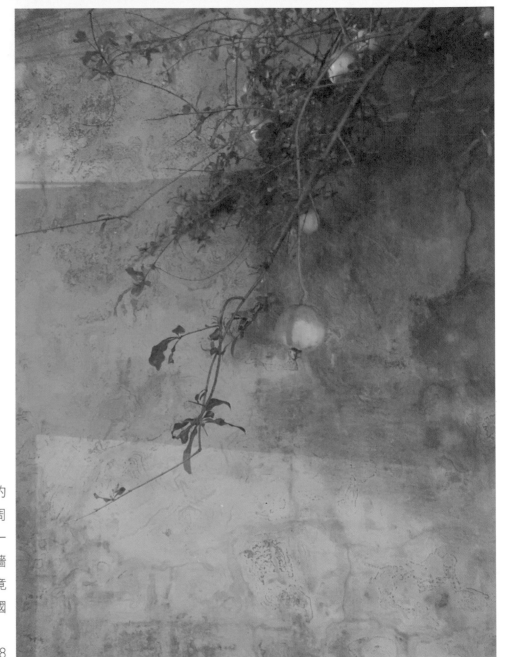

放空歸零之後，你的心會重新審視生活周遭的一切，就像去一間廟宇參拜，那粉牆上結著果的石榴，竟然也美得像一幅國畫。

2017.2.8

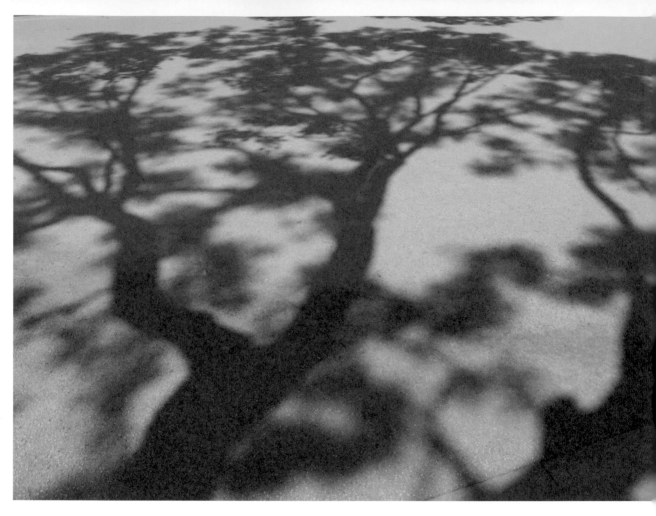

放空歸零之後，你的視野又是重新出發，好像新鏡頭一樣銳利，即使走在公園的路上，依然可以捕捉一幅自然美景。

<div align="right">2018.5.3</div>

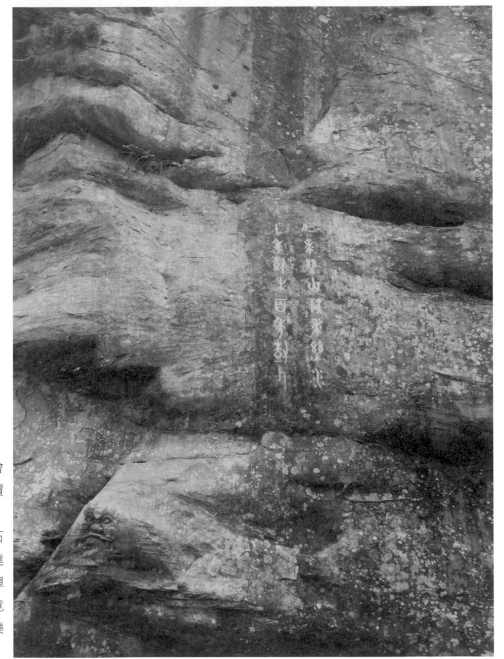

放空歸零之後，你會重新定義人生的價值，不再人云亦云，就像你路過山路的石階，山壁左下角的達摩石刻示意你的禪心，做自己吧！畢竟仁者樂山，智者樂水。

19

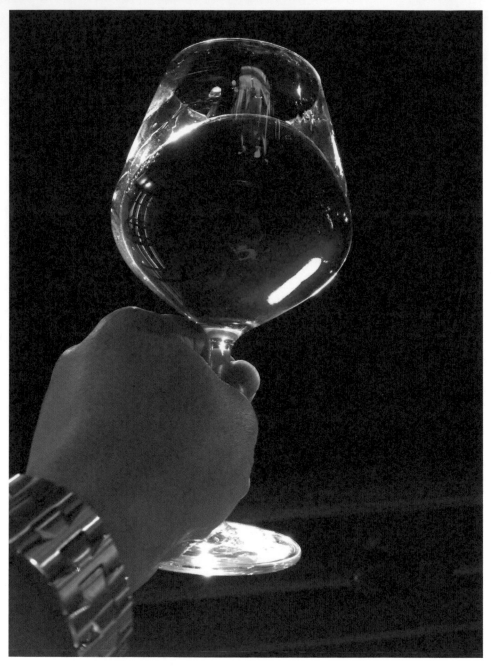

放空歸零之後，學會
做自己，少了商業式
的應酬，把人生的發
球權重新拿回，自己
也可以舉杯替自己乾
一杯。

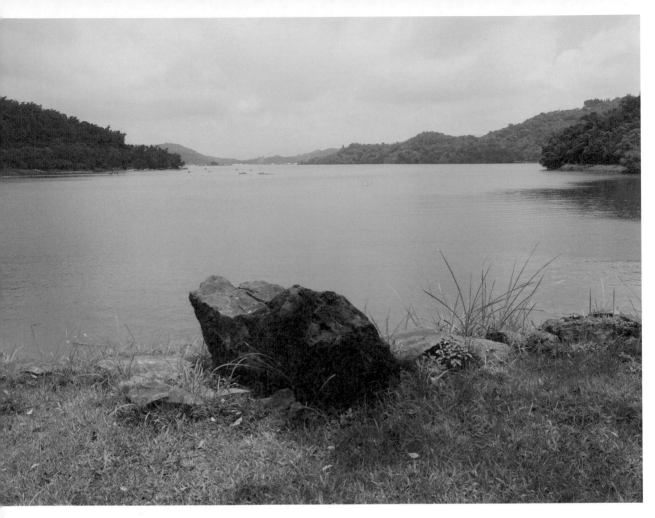

放空歸零開始學習做自己後，有一種生命重新來過的感覺，回首來時路，此刻能夠見山又是山，見水又是水，就算當一顆湖畔上的石頭我也願意。

2014 年秋天

跋山涉水

跋山涉水是一種放空歸零的自我鍛鍊方式。

放空歸零是人生道路的分岔點也是生活美學的轉捩點,這個艱難的起點在於做而不在於想,有人說靜下心來想一下如何放空,但想太多不但不能放空反而思緒更加雜亂而糾纏,人的思緒過於飽和而混亂反而會讓身體虛弱進而拖垮身體。

因此建議做可以增加身體的勞動,減少思緒的活動時間,增加身體體能的鍛鍊,但做要做什麼呢?

做家事、做農活、做工藝、做運動,從事旅遊活動,一切可以讓身體活動或勞動的都可以,但我最推薦的是跋山涉水,這和遊山玩水不太一樣,有些人遊山玩水又大部分坐飛機,坐船,坐車,坐到目的地,吃得太好運動量不足,身體沒有勞動到反而又胡思亂想。

跋山涉水是到野外徒步登山溯溪攀岩,讓心臟加速血流湧動,讓呼吸擴大汗水淋漓,強迫肌肉收縮張馳,增加身體的新陳代謝和氣血循環,最關鍵是透過有強度的體能活動讓大腦休息,讓大腦沒時間去想一些亂七八糟的東西,這是放空的起點。同時這也和室內運動或健身房不一樣,跋山涉水可以享有新鮮空氣和遼闊視野,有青山白雲和陽光綠草,有鳥語花香和潺潺流水,之前讓上山下海的體能活動放空大腦的思緒,現在又讓這些新鮮的東西裝入你的空間,移情換志逐漸把占滿你內心的舊東西擠掉,慢慢達到歸零的效果。

有些人可能尋求宗教或去當志工或更甚者用酒精或藥物自我麻醉,只能說一切非志願自發的外力是無法達到效果

的，跋山涉水出於自我強迫體能勞動開始，初期也會有一個撞壁期，見山是山見水是水，隨著次數增加體能變好，內心逐漸放空，反而見山不是山見水不是水，最後跋山涉水如履平地，駐足青山綠水有如家常便飯，又是見山是山見水是水。跋山涉水結伴而行也可，若是孑然一身千山萬水獨行，那又是放空歸零更徹底的境界了。

　　我又重回獅頭山去走山徑小路了，這裡有許多過往的痕跡，三十年後重訪，我最想尋覓的舊跡卻只是我隱約遺忘的兩句話。這裡常常山徑無人落葉有聲，林木蔥鬱柳暗花明，路過寺廟山門寂靜清幽，而山門石刻的那幅對聯依然佇立：「塵外不相關幾閱桑田幾滄海，胸中何所得半是青山半白雲」。

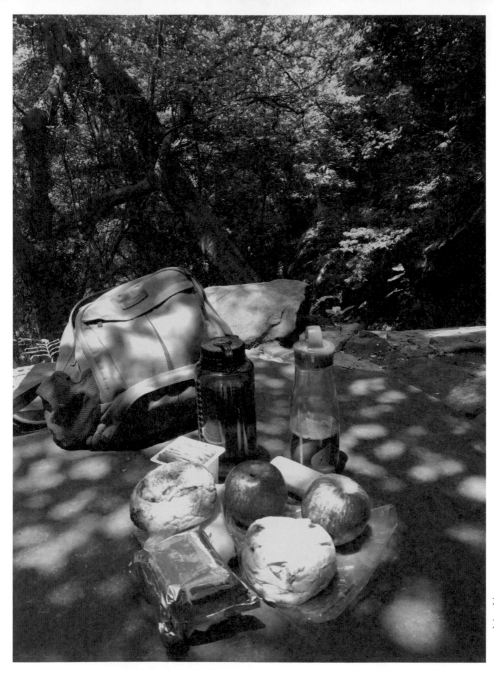

在獅頭山山徑小道的
石桌上野餐。
　　2016.8.10 獅頭山

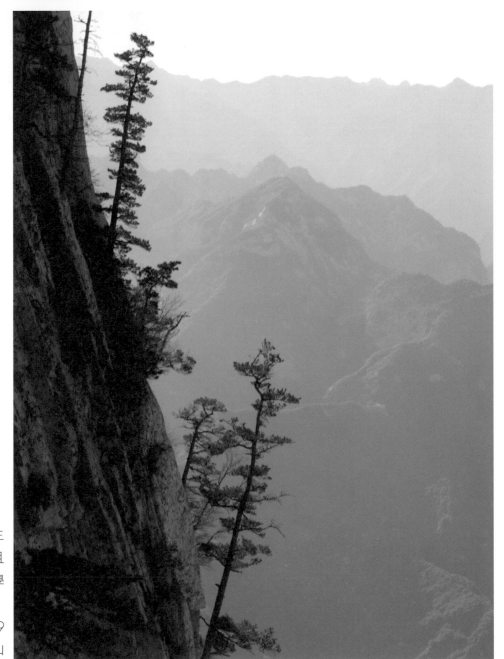

在華山峭壁上見證生
命的堅毅，要認真且
謙卑地向大自然學
習。

2010.11.19
西嶽華山

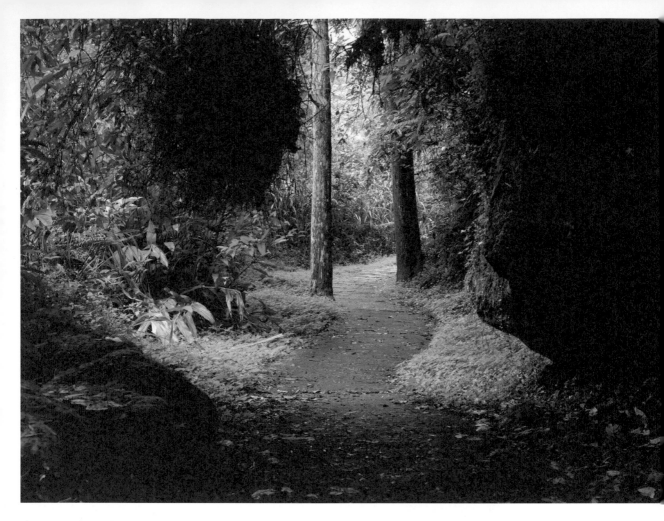

走入一條山徑昏暗潮濕，但繼續往前卻又柳暗花明，也許這也是人生的道路吧！

2014.7.9 溪頭

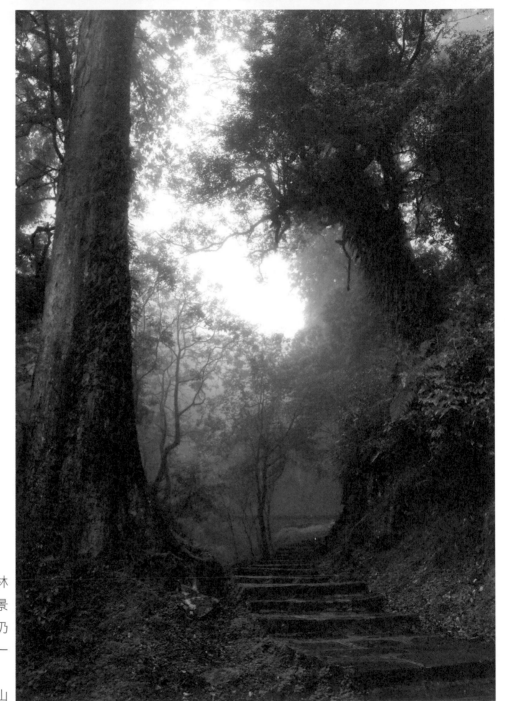

天空烏雲籠罩，森林
裡下起雨來，眼前景
物一片晦暗，心中仍
盼著路的盡頭出現一
口天光。

　2014.8.18 阿里山

27

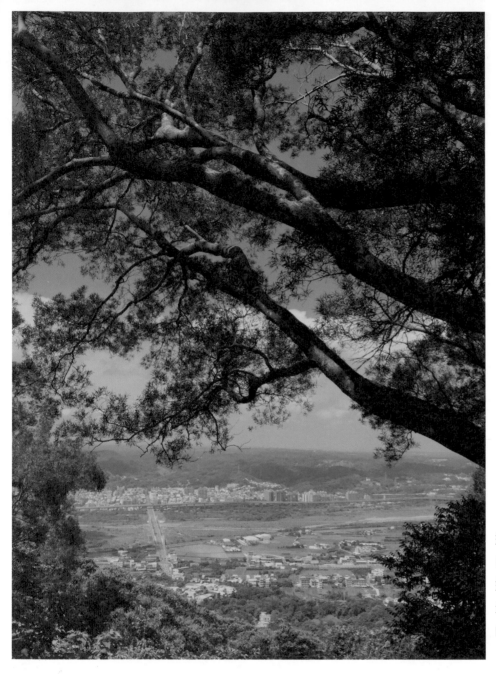

遠離你熟悉的城市，
回首眺望你曾經居住
過的地方，發現人的
最大障礙其實是心裡
的距離。

2016.7.9 飛鳳山

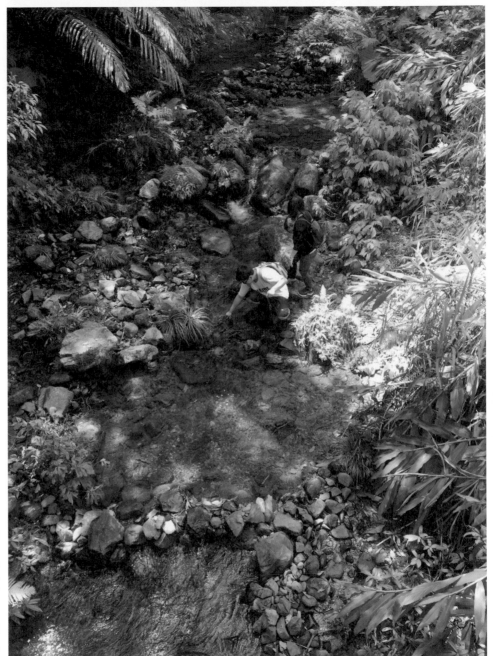

夏日到一個有溪流的
地方泡腳， 才發現
城市的喧囂和燥熱這
裡完全不相關。
2016.7.30
橫山大山背

跋涉到一座城市的邊緣，眺望流逝不止的溪水和高樓大廈裡忙碌不停的人群。

2016.4.6 竹北 頭前溪

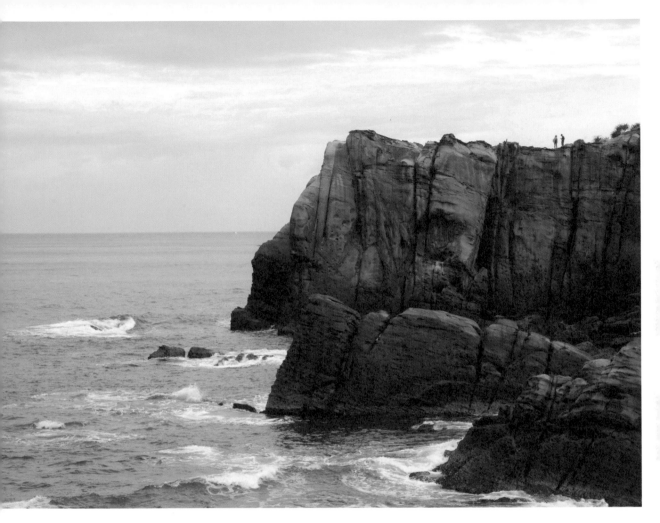

找個地方站在天涯海角，傾聽山風呼嘯，大海咆哮，此刻發現自己的心跳也和海浪一樣澎湃洶湧。

2017.2.2 台灣東海岸

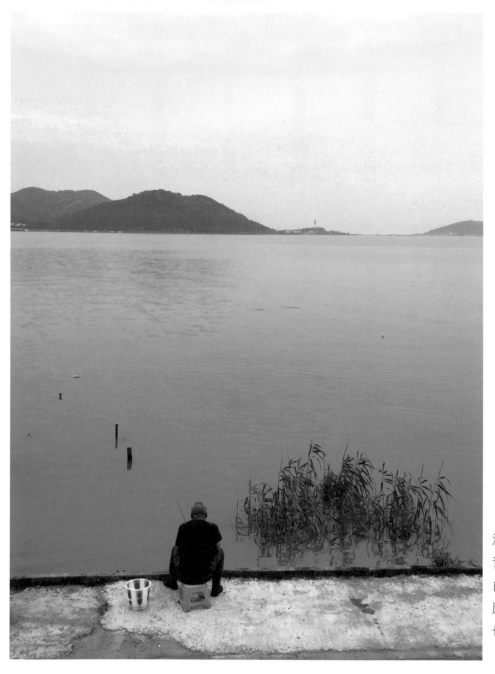

湖波平靜，蘆葦青青，就著一方山水自由自在，至於魚兒，願者上鉤，這世界誰也別勉強。

2016.7.4 太湖

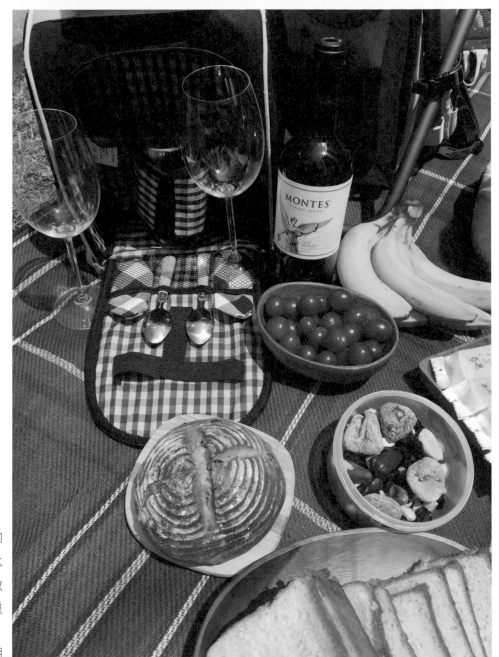

趁著春光明媚，新柳
冒芽，帶點麵包和水
果到湖邊喝一杯，敬
山，敬湖，敬久別重
逢啊！

2016.3 尹山湖

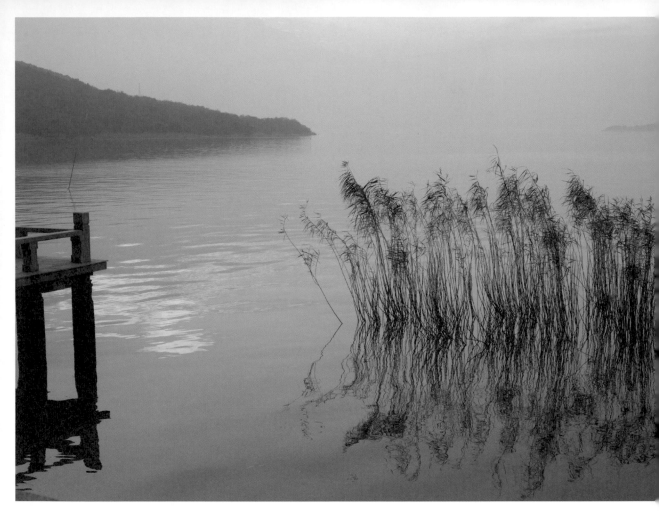

「太湖美，美就美在太湖水」這首傳唱多年的民歌真是名不虛傳，跋山涉水至此歇腳，想起唐代王勃的詩句「落霞與孤鶩齊飛，秋水共長天一色」，感覺來了都不想再走了。

2016.11.13 太湖

跳躍在寧靜的海岸，有瞬間離開地表的感覺，突然體悟不管你是快樂或悲傷，腳下的地球照樣轉動。

2015.9.11 青島

有些時候你得自己完
成一些旅程，伴著你
的只有你的身影和前
方一條漫長的道路。
2016.7.10 三義

脱下鞋子抛開束縛，
閉上眼睛，什麼也不
想，把自己放逐到夏
日的流波裡，水若濁
可以濯我足，水若清
可以濯我心。

2015 惠蓀林場

學習做菜

如果你退休了還總是在家吃泡麵、速食和冷凍食物或常常逼不得已外食，那絕對就是你自己的問題了。

以前工作煩忙，中午幾乎餐餐在辦公室吃便當，晚上不是外食就是和朋友或客戶在外面餐廳吃飯，雖然出差或旅遊有機會吃過世界各地美食，但由於幾十年來很少自己下廚做菜，基本上不會做菜，而這個人類最基本自我提供飲食的能力算是快廢了。現在食物生產過剩而且物流運輸發達，理論上自我提供飲食的能力應該比以前高很多，可是大部分人剛好相反，因為太過依賴外食，做菜不會連買菜有時都不知如何下手，而外面餐廳的衛生問題和食品添加劑又是外食人群潛在的健康殺手。

人過中年，身體機能，新陳代謝和免疫系統統統下降，對外食的承受力也降低，最好是能選擇適合自己的食物然後具備自我提供飲食的能力，前提是

要會自己買菜並且會做菜。勤勞和學習改變是關鍵起點，我開始買書買碟片並閱讀食譜，學習如何買菜做菜，走入菜市場向菜販請教各種食材，觀肉販如何砍肉，看魚販怎麼殺魚，認識豆腐軟硬何種適合煮湯哪樣適合紅燒，最後竟然連臘月香腸也學會自己配方。自我學習做菜的過程當然是一開始不知所措接著手忙腳亂，然後廚房災難不斷進而失敗連連，勉強吞下失敗作品還要清理善後，但是至少食物是乾淨衛生。做菜不像賭命，失敗可以重來，何況我替自己找了一個精神導師——吉米・奧利弗，我看他的食譜像在閱讀武功祕笈一樣，按照他的招式在家閉門練功，這樣從零開始，從自家廚房出發，從菜市場和書中學習知識，從失敗中精進，竟然慢慢

的也學會了做麵包、沙拉、義大利麵和簡易西餐。而做為台灣美食代表的滷肉飯、炒米粉、烏魚子和三杯雞，由於生活環境的耳濡目染，在家閉門造車也逐漸可以端上餐桌，變成日常生活飲食的菜單了。中外菜餚眾多，學習做菜應該挑選你喜歡吃的或去餐廳常點的菜，也可嘗試做一些世界各國的經典名菜，體驗一下為何經典名菜會歷久不衰被傳承下來。

民以食為天，日常生活食衣住行育樂，吃飯排第一位，吃飯不僅裹腹也是一種美學，飲食講究衛生健康和美味可口，美食讓人身心愉悅更讓人幸福滿足。幾十年來每天都在無塵室和半導體和液晶顯示器奮戰的我，沒想到現在從穿無塵服帶口罩換成圍圍兜捲起袖口，老是在煙火蒸騰的廚房重地和雞鴨魚肉蝦貝蟹螺為伍。人生無常，世事跌宕，在這個時代我們最需要學習的是自我顛覆，自我療傷，從零開始自我重生的能力。如果你退休了，還總是在家裡吃泡麵、速食和冷凍食物或常常逼不得已外食，那絕對就是你的問題了。

學習做菜會學到很多東西，菜單的設計，食材的特性，烹煮的方法，作品的呈現和美食的吃法，這中間有很多的學問和樂趣，學習做菜是我對一個不確定未來的新起點，也是我下半場人生生活的新美學，除非你親自動手，這個新美學有一種旁人無法言喻的奇妙滋味。

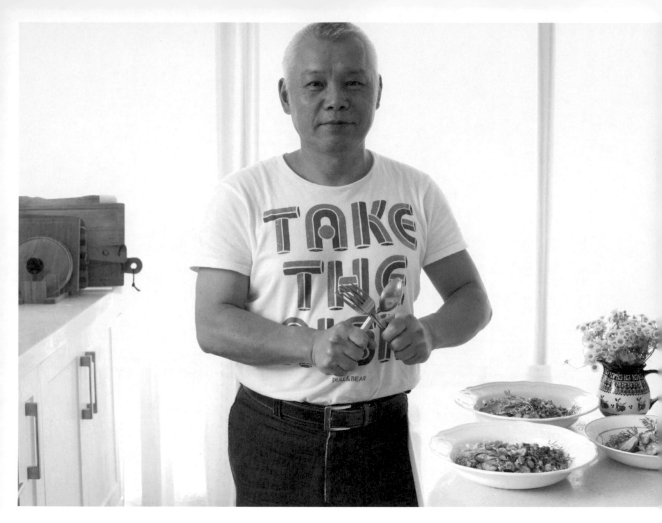

做菜始於裹腹而卻終於品味。

2015.5.5

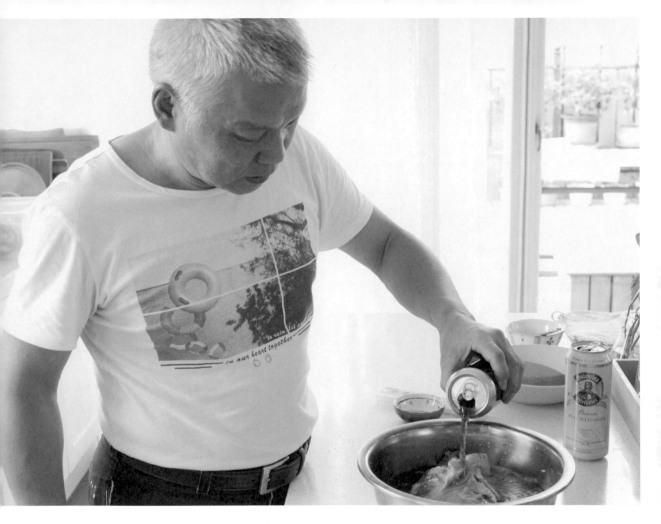

德國啤酒悶烤豬蹄，用什麼酒做菜就配什麼酒佐餐。

2015.5.7

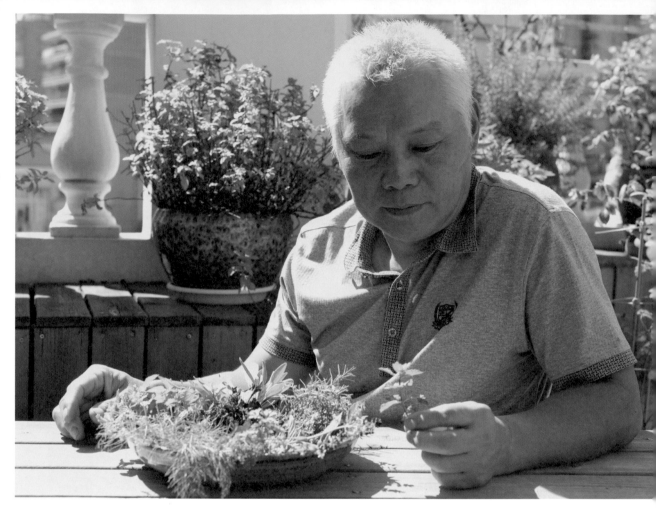

堅持自種香草，因為它讓食物的身體昇華並且充滿了靈魂。

2015.9.27

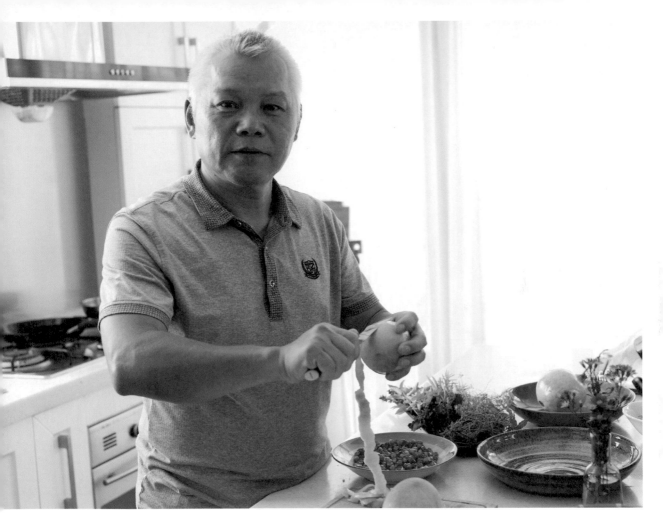

水果沙拉的前奏曲——削水果，它的樂趣在於把每顆果皮分解成一條龍。

2015.9.27

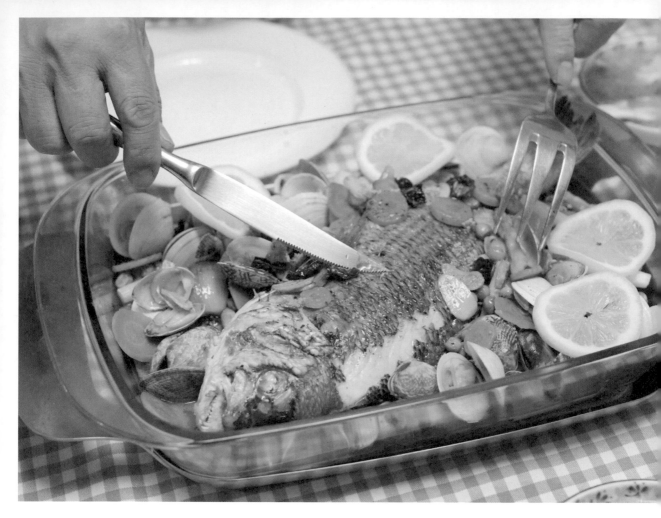

法式蒸烤真鯛，食用前要讓所有享用者一睹它的尊容。

2015.6.30

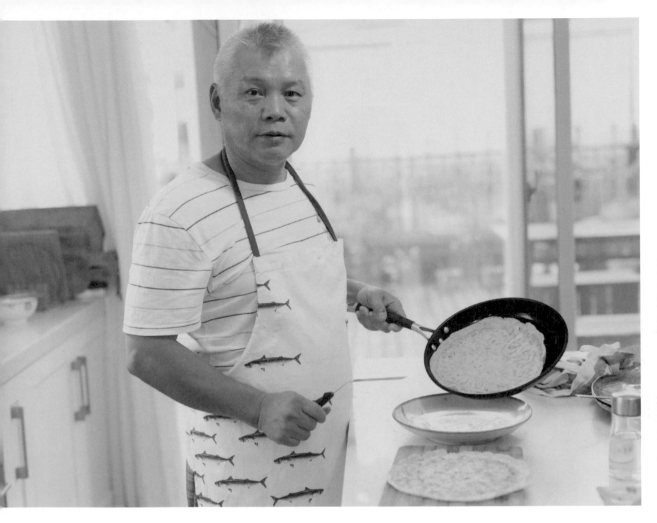

小蔥雞蛋煎薄餅，由平底鍋直接出鍋滑入盤內劃上完美句點。

2015.7.23

酪梨洋蔥燻鮭魚開放式三明治，擠幾滴新鮮檸檬汁後便可以開吃。

2015.10.30

蘆筍奶油海鮮貝殼麵準備上桌，吃義大利麵一定要趁熱食用。

2015.11.3

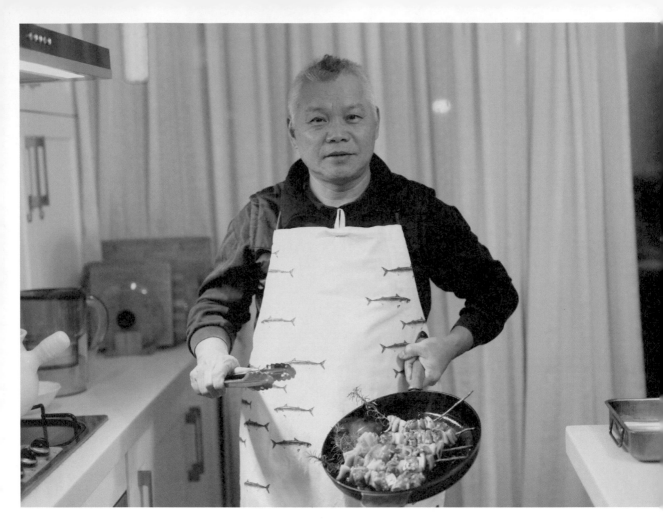

燒烤洋蔥青椒牛肉串，利用迷迭香的枝條當串籤增加香氣和風味。

2015.12.14

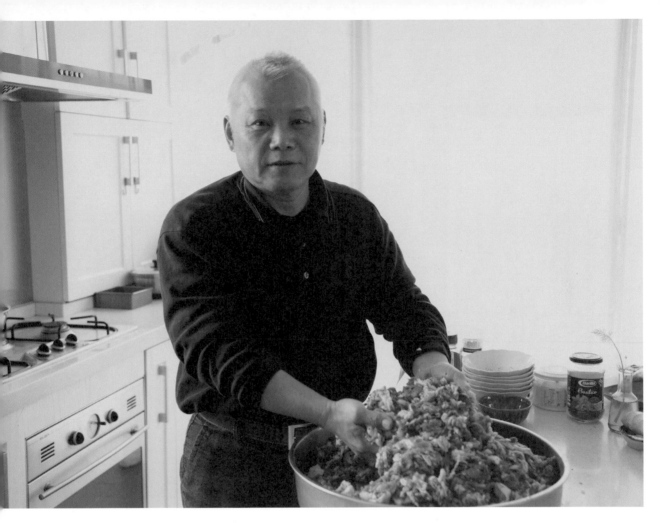

自製臘月香腸，香料配方和調味自行處理其餘交給肉攤老闆搞定，這樣才能符合自己的口味。

2016.1.30

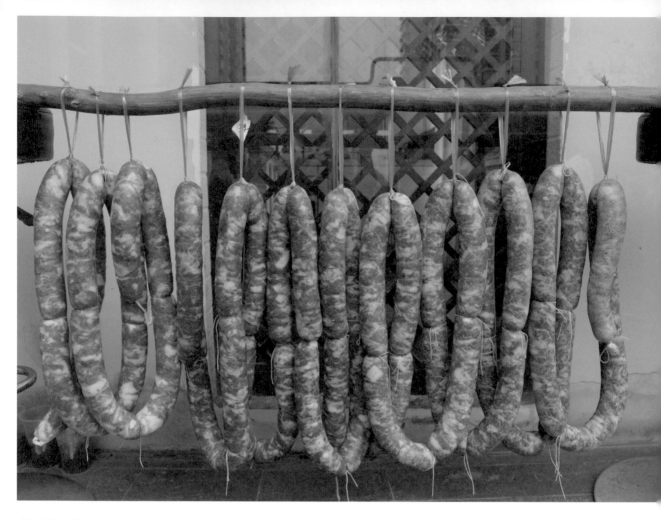

灌好的自製香腸，要在冬天10度C以下陰乾一到兩個月，注意不能淋到雨。

2016.1.31

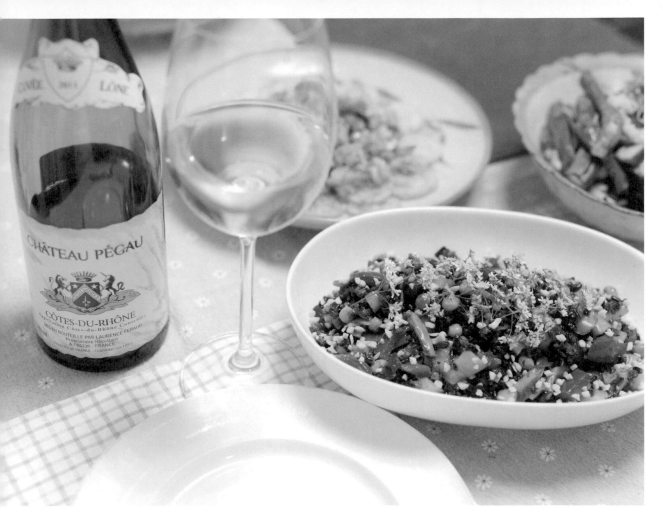

松茸火腿紅米暖沙拉撒上新鮮香菜花，配上一杯簡單的白酒也是不亦樂乎。

2015.4.29

喝上一杯，旁邊還有青瓷上的紅樓夢美女在側，真是秀色可餐。

2015.4.29

普羅旺斯海鮮魚湯，這道法國名菜對老饕來說，非做不可更是非吃不可。

2014.12.4

一大盤番茄洋蔥青黃椒乳酪沙拉配麵包，午餐時刻滿足飢腸轆轆的腸胃。

2014.10.3

陽光明媚，把廚房裡的玫瑰紅酒映得通透迷人，此時此刻不能沒有一杯在手。

2014.10.2

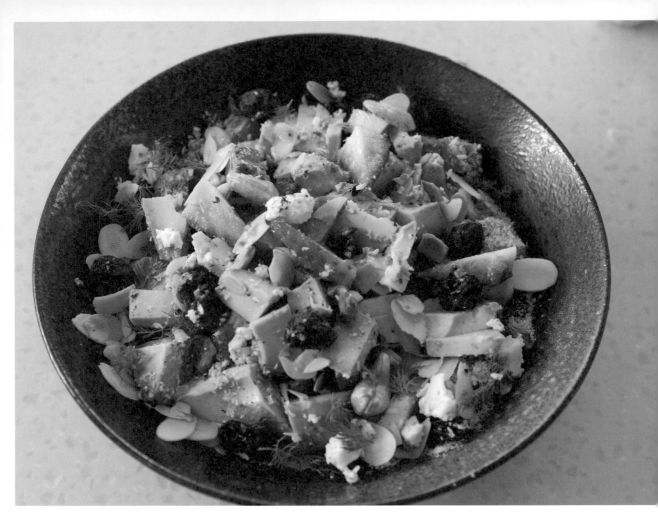

酪梨草莓果脯堅果乳酪小茴香沙拉,撒上胡椒碎和海鹽再淋一些初榨橄欖油和檸檬汁,那就開始美妙了。

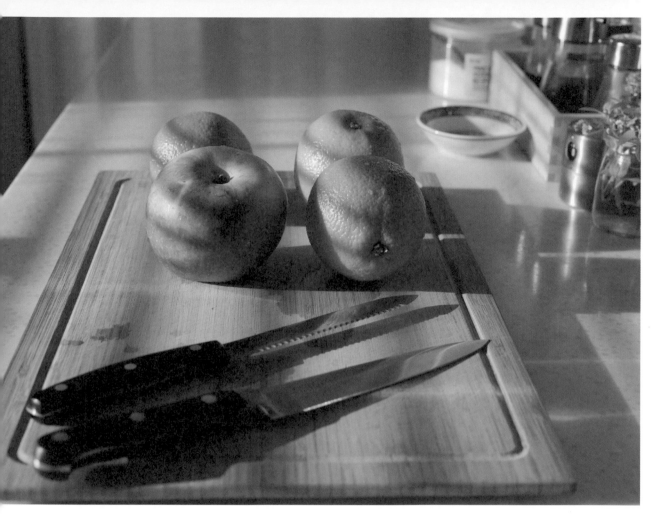

殺雞不能用牛刀，用什麼刀對付什麼食材很重要，平刀是對付蘋果而鋸齒刀是對付橙子的。

2014.10.28

西餐中的平民飲食代表當屬義大利麵，做義大利麵一定要學如何熬醬，至少番茄紅醬要學起來，它是一種百搭型的醬汁，海鮮和肉類都可以搭配。

2015.10.18

到書局或上網挑選一些自己喜歡的食譜，最好是自己喜歡吃的菜或者該作者吻合自己的風格，剛開始照著書上寫的做，做幾次你就可以不用看書，或者可以自己創新菜色了。

有些東西見仁見智，譬如炒花生，這種表皮微焦的花生也許有人不喜歡，但它的香氣特別焦香，香到另一種層次，不是老饕很難體會，反正自己炒的，在我心目中它是配酒第一名。

2015.10.12

老中吃米飯，老外吃麵包，雖然外面麵包店很多， 但自己學做免揉麵包沒有想像中困難，只要有一台簡單的烤箱，買來麵粉和酵母，根據說明做幾次就可以開始享用烤麵包了。

2015.10.10

煮義大利麵的祕訣，大鍋深水，大火煮滾，加鹽入麵，依麵條不同決定烹煮時間，一般大約七分鐘，時間一到準時撈出，麵要口感彈牙，時間要掌握剛好。

2015.5.4

學習做菜也不光是體力活動那麼無聊，什麼殺魚剁肉，削皮切菜，把要做的菜，材料先準備好，尤其調味用的香料和香草，香草可以先插瓶放一些水保鮮，讓它有一種插花的意境，做為精神調劑可以舒緩疲勞。

<div align="right">2015.11.3</div>

吃飯喝酒

吃飯沒有酒喝會減少許多樂趣，美酒佳餚之樂就像如魚得水之歡。

學會做菜的好處便是把生活中最重要的維繫個人生存的飲食發球權拿回來，你可以選擇什麼食物可以進你身體，什麼食物不要進入你身體，在某種程度上你的主體自由度提高了，你不用被迫選擇食物或者無意識地被別人奴役供給。每個人需要或喜歡的食物差異很大，學會做菜後可以根據自己的需求自由烹飪，對我而言吃飯時來點小酒是必須的，吃飯沒有酒喝會減少許多樂趣，美酒佳餚之樂就像如魚得水之歡，因此做菜時也可以根據配什麼酒來設計，採買和烹調。

世界各國都有佳餚也有美酒，餐飲有兩個很簡單的大自然規律，一個是當地菜餚配當地酒，另一個是用什麼酒做菜配什麼酒喝，如果你到世界各地去旅遊，吃飯時點當地最有名的菜配當地最有名的酒準沒錯，那是當地風土造就

酒食同源的一種大自然和諧性，至於以酒入菜，本身菜餚已融入該酒的風味，吃菜時再配上該酒飲用，那自然也是同一屬性的般配了。吃飯喝酒西方餐飲界也有簡單的原則，就是紅酒配紅肉，白酒配白肉，而這個原則只是在詮釋濃郁的紅葡萄酒搭配滋味豐腴的牛羊肉或鴨肉，而清爽的白葡萄酒搭配口感較為鮮甜的魚，海鮮或雞肉。但其實更精準的原則在於食物的烹調口味和葡萄酒口味之間的和諧性，譬如豬肉料理或魚料理，濃郁口味的可以配紅酒，清淡口味的也可以配白酒，這是西方餐飲的概略原則。至於我們老中可就不同了，中國以高度白酒和黃酒為大宗，黃酒以江南地區較為盛行，其他地區多為白酒，中國菜餚有八大菜系，菜色口味豐富複雜因地而各異，有南甜北鹹東酸西辣之說。其實中國各地香濃麻辣甚至怪味刺

激的各式菜餚不少，不過沒關係，中國高度白酒一上桌馬上來個以暴制暴，而且不管你東西南北任何口味抑或老外菜餚，中國人很簡單一律以高度白酒一網打盡，這就像中國的傳統文化一樣，總是有一統天下的味道。其實你若吃得高興，什麼酒配什麼菜有時也無所謂，好心情可以打破煩人的規則，自己做菜可以選擇任何喜歡喝的酒，自由無價，這就是自己做菜和自己張羅吃飯喝酒的可貴之處。

雖說吃飯喝酒與生俱來而各取所需，但要把它變成生活美學是要學習的，很多菜你不懂怎麼吃的時候不覺得好吃，但當你懂得如何吃之後會變成該菜的老饕。嘗試著做不同的菜，吃不同的飯，喝不同的酒也是人生一種難得的經驗。學習做各地的特色料理，品嘗中外不同的當地酒款，從世界各地美酒佳餚中也能學習和體驗不同的文化，這是一種主體意識由內向外擴散的生活美學。吃飯喝酒隨遇而安，可以自由享受在家自己的小小天地，也可以把視野擴到世界各地，在外旅行我特別喜歡在室外用餐，尤其是風景優美視野遼闊的戶外，吃飯喝酒恰如其人，從一個人的飲食所好和內容也多少反映了一個人的格局和包容度。有一個更隱秘的生活美學是很多人沒有察覺的，食物可以改變人的味道，喜歡吃同樣的菜和喝同樣的酒的人，彼此之間是更俱吸引力的，不管男人還是女人，有些潛在身體的秘密因子決定了人向外需求食物的取向。

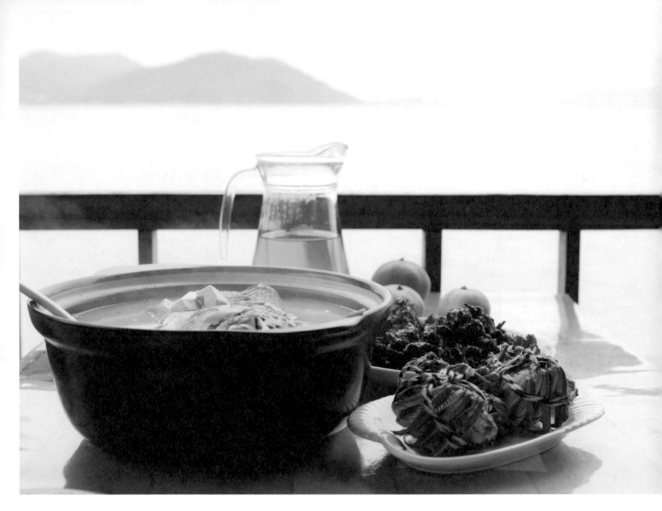

吃飯和喝酒是要學習的，什麼時候吃，怎麼吃也是一門學問，九月之後到太湖吃魚品蟹配湖光山色，人
生一樂也。

2016.11.9 太湖

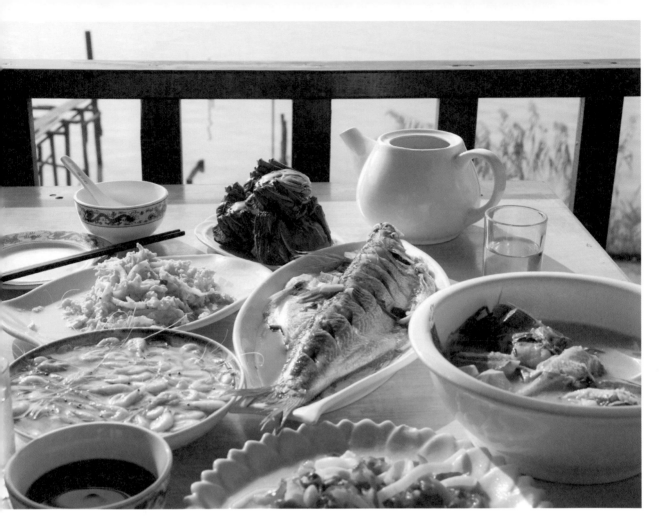

一方水養一方人，金秋時節，水岸蘆葦蕩漾，太湖三白（白魚，白蝦，銀魚）正鮮。

2016.11.13 太湖

這世界上只有兩種人，一種是喝酒的，另一種是不喝酒的。
不喝酒的人我不知道會活到什麼時候，但我知道喝酒的人會活到不能喝為止。

2015.5.2 上海

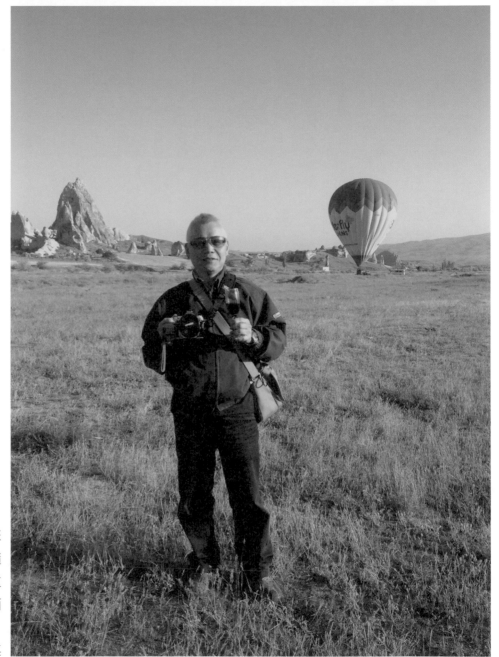

對於愛喝酒的人來
說，只要心情好，隨
時隨地來一杯很重
要，管它是餐廳，酒
吧或是海灘，高原。
2015.5.25 土耳其

「花間一壺酒，獨酌無相親。」坐在斑駁的岩石上喝葡萄酒，自然要敬李白一杯。

2010.2.28 東眼山

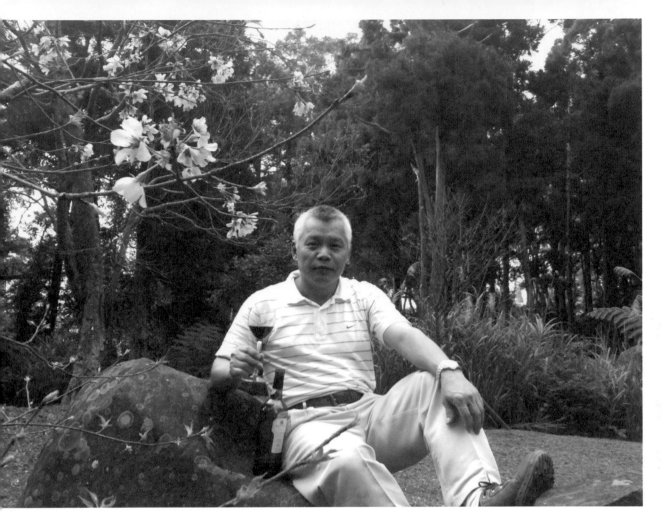

樹下一杯酒，櫻花正豔時，每個人對春天的禮讚不同，我用我的方式緬懷逝去的冬日以及迎接新的一年。

<div align="right">2010.2.28 東眼山</div>

吃飯不用很貴的酒也可以盡興，西班牙桃樂絲性價比很好。

2015.9.23 上海

葡萄美酒太多了，有時真不知如何選擇，特別的日子裡選擇法國心形酒標的葡萄酒，在吃飯時可以令人有特別的念想和回憶。

2015.3.19 上海

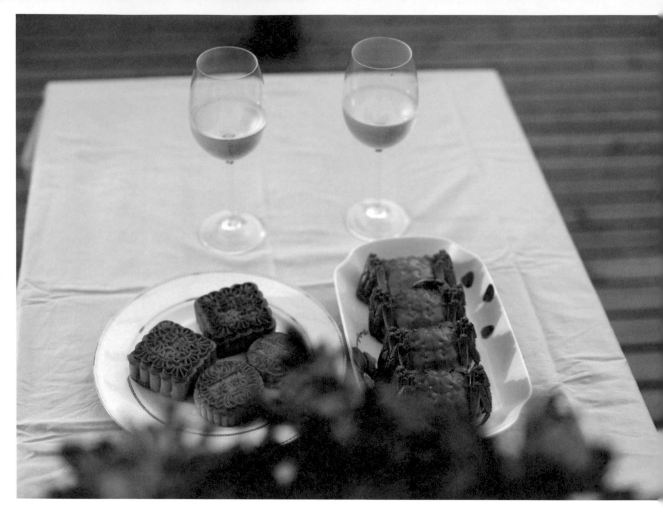

今夜有白酒，秋蟹和月餅，你邀嫦娥敍舊，而我打算和李白乾杯。

2014.9.8 上海

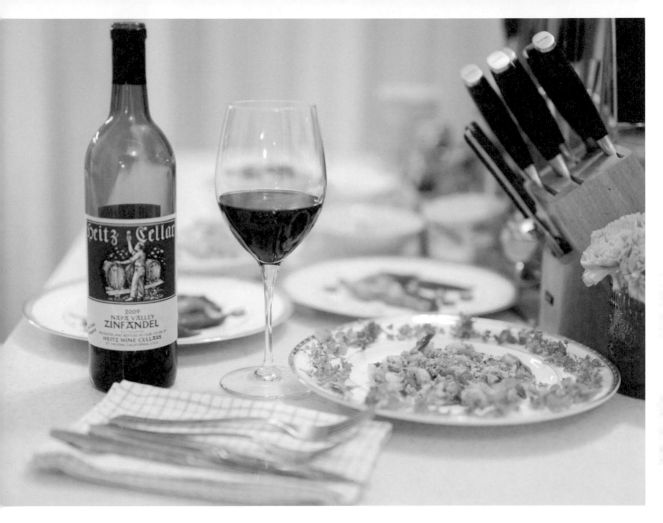

斟上一杯那帕山谷金粉黛，在廚房吃飯喝酒也是一種樂趣。

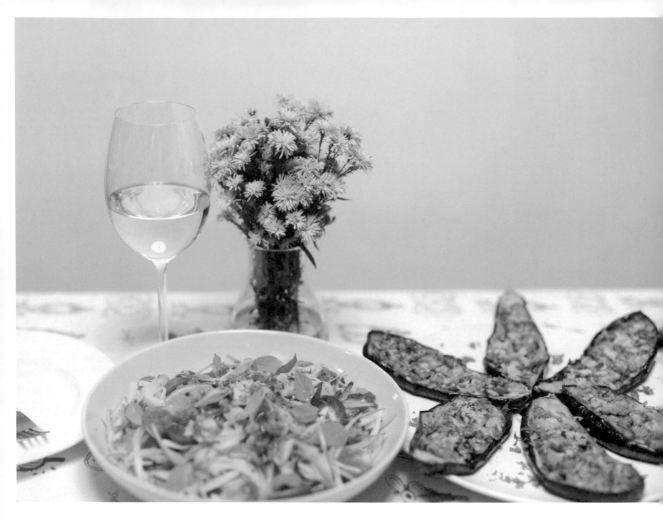

一把紫菊，一杯白酒，繽紛的沙拉豐富了生活的顏色。

2014.10.1 上海

玫瑰紅酒蜜桃香，水晶盛來胭脂光。 有些酒看了幾乎醉人，喝了更是銷魂，至於那些冷靜到滴酒不沾的，我只能懷疑他的人生可能有一些重大缺陷。

2014.10.5 上海

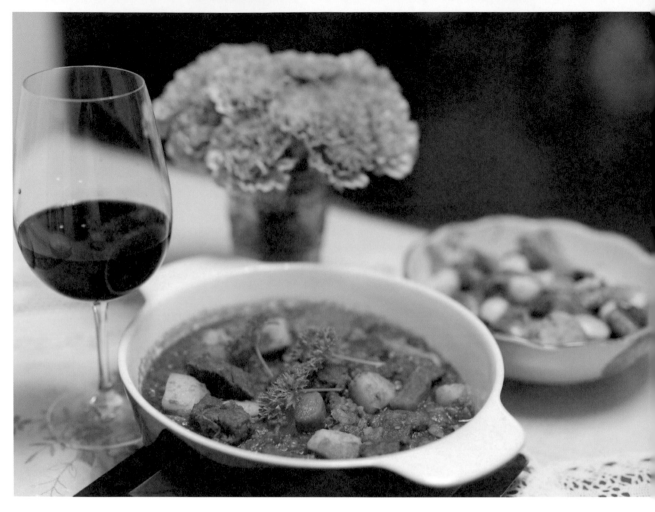

來一杯濃郁的法國波爾多紅酒剛好配紅酒炖牛肉。

2014.10.22 上海

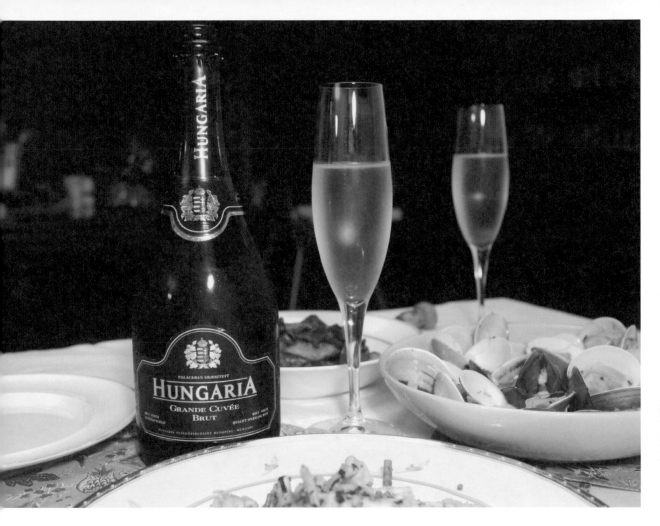

盛夏之夜，匈牙利香檳配海鮮。

2012.8.4 上海

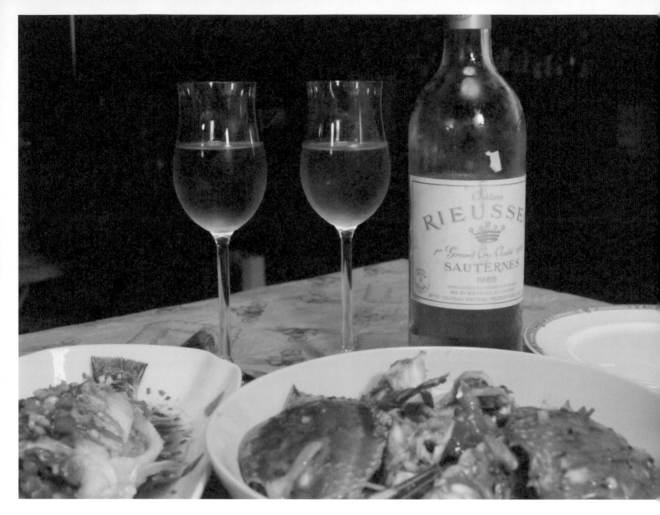

法果梭甸貴腐甜酒配咖哩炒蟹可以中和咖哩的微辣。

2013.9.15 上海

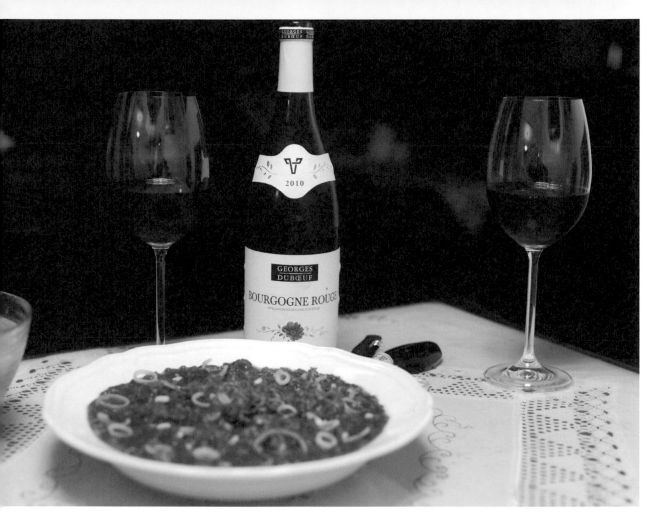

法國勃根地紅酒配番茄炖牛肉。

2014.9.22 上海

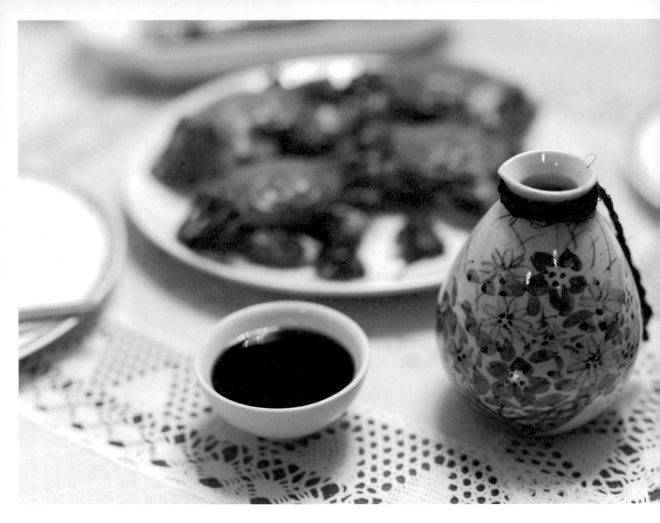

咸亨黃酒微甜剛好調和大閘蟹濃郁的膏腴。

2014.10.16 上海

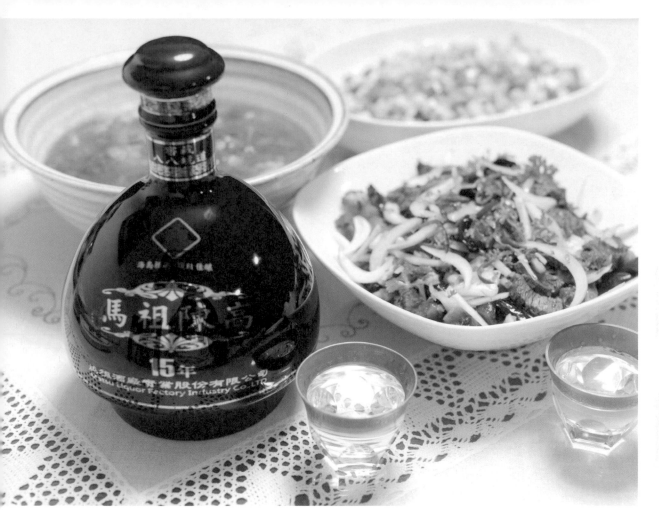

以暴制暴，馬祖陳年高粱頂得住麻辣涼拌牛肉。

2014.9.27 上海

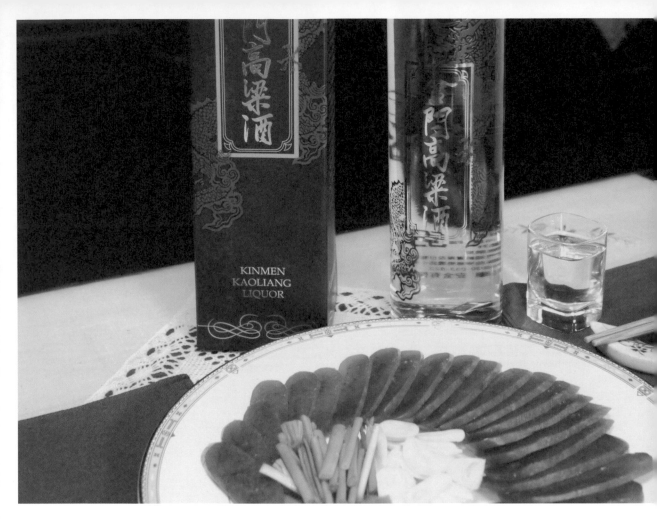

金門高粱絕對是搭配烏魚子的最佳選擇。

2014.4.27 上海

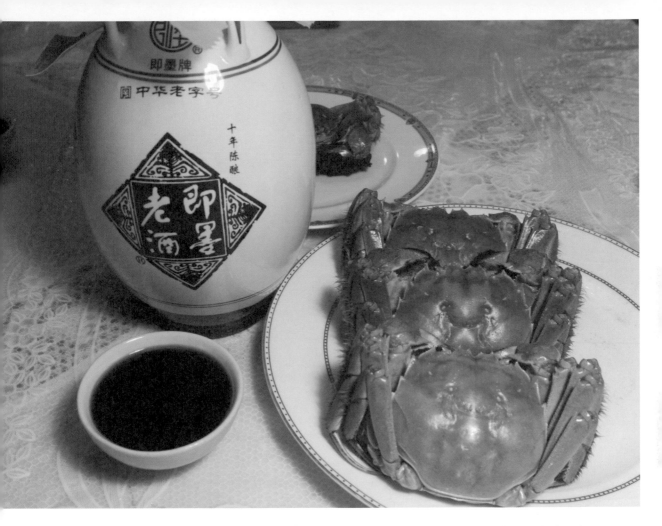

中國黃酒自古有北即墨，南紹興之稱，從山東扛回來的最後一瓶即墨老酒，好歹也得配上大閘蟹。

2013.12.8 上海

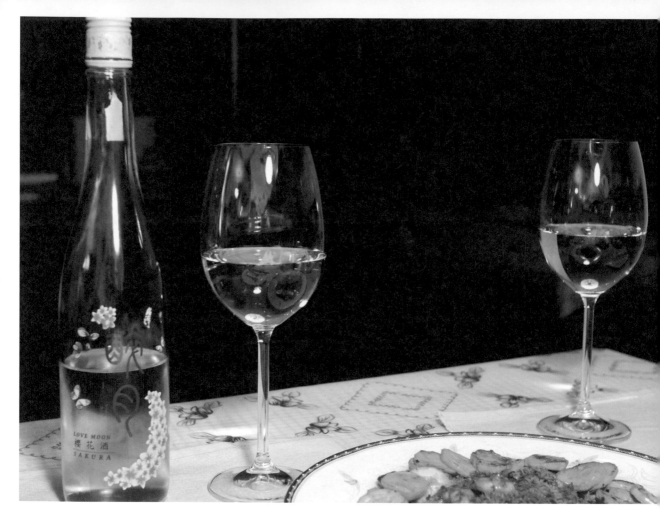

用櫻花釀製的櫻花酒有櫻花淡淡的清香，醉月櫻花酒，聽其名，觀其色，聞其香， 未嚐人已醉。

2012.5.20 上海

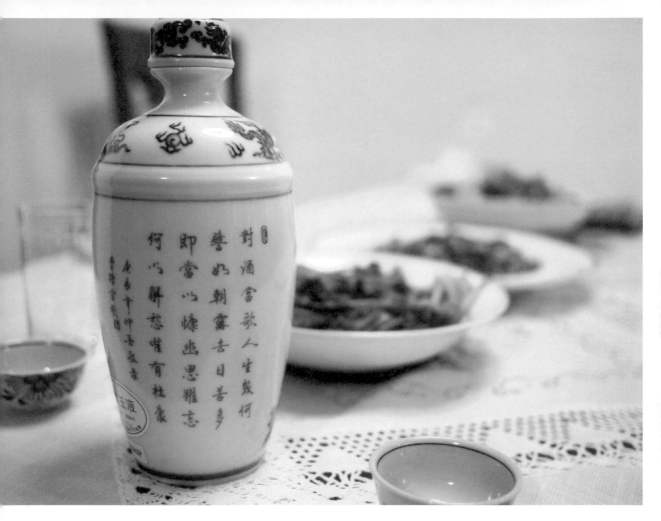

歷史評價有時夾雜著朝代更迭的恩怨，因而曹操被封為梟雄，其實曹操文韜武略皆極為出色，「對酒當歌，人生幾何」，這麼美的詩句，今夜應該敬曹孟德一杯。

2011.12.20 上海

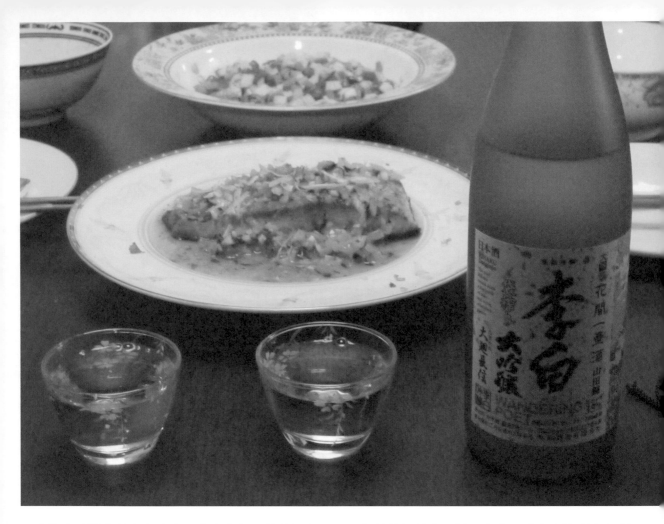

日本的大吟釀竟然也有李白，李白為何是偉大詩人呢？因為他的粉絲真是遍及寰宇，沒有種族膚色限制
而且不分男女老少。

2012.1.5 上海

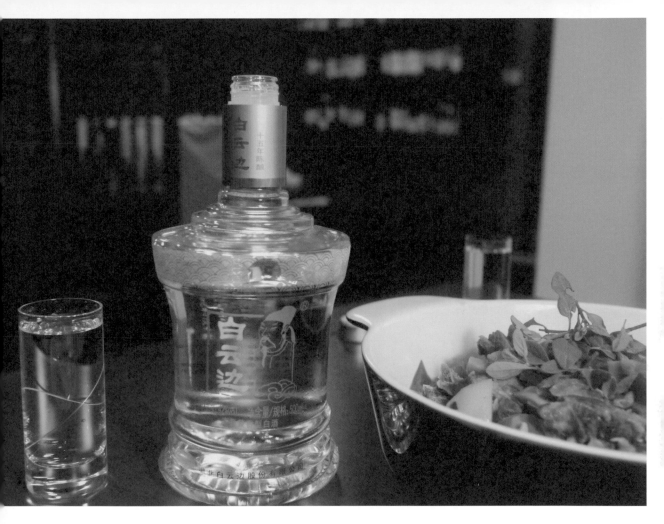

武漢白酒出名的一個是黃鶴樓，一個是白雲邊， 黃鶴樓的風采讓崔顥獨占了，倒是洞庭湖的月色撫醉了李白，「且就洞庭賒月色，將船買酒白雲邊」，今夜不愁沒有酒伴了。

2012.2.13 上海

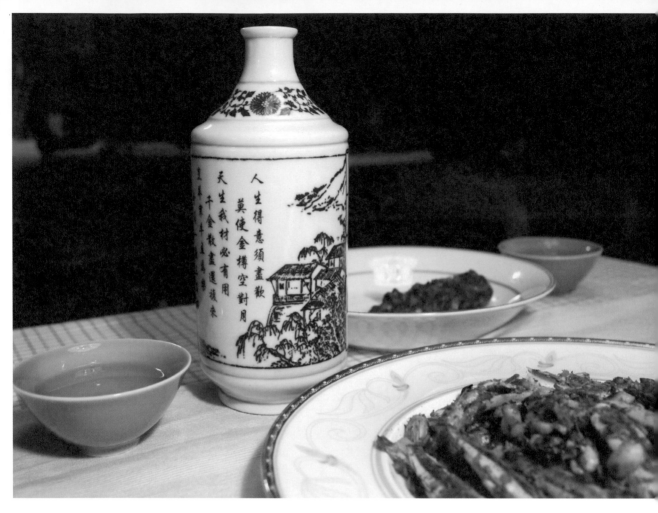

詩人李白為什麼千百年後仍然流傳著他的言語，因為他比我們早體悟人生的真諦，「人生得意須盡歡，莫使金樽空對月」，喝吧！讓我們一醉同銷萬古愁。

<div align="right">2012.4.28 上海</div>

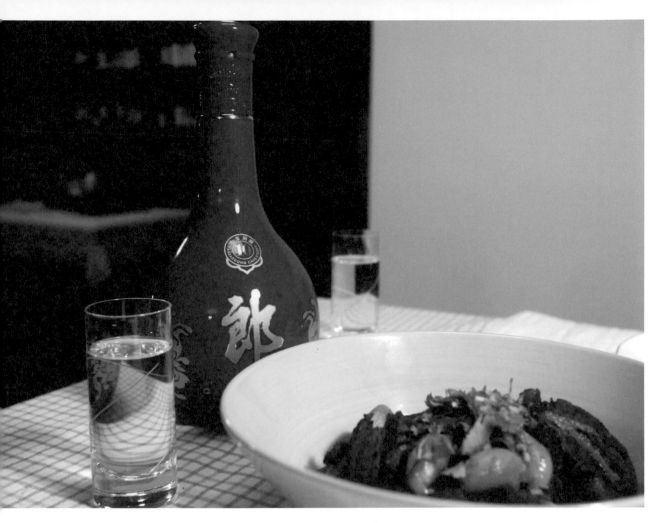

中國白酒分三類，醬香型，濃香型和清香型，其中醬香型主要分布在貴州和四川一帶，如果你喜歡醬香型白酒，那就有錢喝茅台，沒錢喝郎酒。

2012.4.27 上海

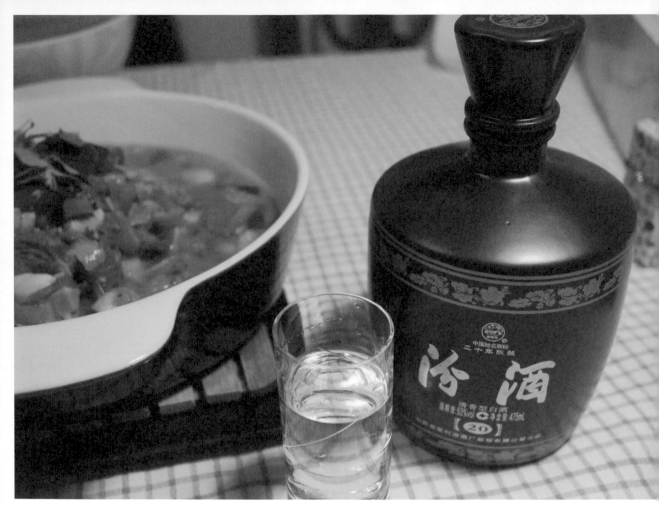

清香型白酒海峽兩岸代表，台灣是金門高粱，大陸是山西汾酒，金門高粱醇厚清冽擁有海島風味，山西
汾酒清香有勁帶著黃土情懷。

2012.2.14 上海

説中國地大物博看酒就知道，在中國各地，酒的種類和口味那真是五花八門，一輩子要把它嘗遍恐怕命不夠長，拿桂花來釀酒這事本身就很浪漫，桂花酒配白燒鯽魚，中國特色，老外沒有。

2012.4.18 上海

物以類聚，人以群分，來我這裡的都是愛酒的，相逢自是有緣，嚐一下德國的麗思玲吧！香氣優雅，酒精度偏低帶著微甜，這可是很多女性朋友的最愛。

2009.7.20 新竹

走到哪兒喝到哪兒，這遠遠稱不上酒鬼，因為那得走到哪兒醉到哪兒。 趁著出差空閒，到酒莊附近，買一張酒券，一次品三款酒，靜坐街頭，自得其樂。

2008.9.30 美國

栽花種菜
歸去來兮學陶潛，栽花種菜高樓中

東晉名士陶淵明（字元亮，又名潛）辭官種田，採菊東籬下，悠然見南山，羨煞很多壓力緊張的現代城市上班族，厭於城市喧囂，許多人也想效法跑到鄉野郊外種田隱居，但由於生活環境與周遭資源和城市差異太大，除非自己徹底放下了無牽掛，一般很難持久，其實人生最難是紅塵修行，如何在車水馬龍喧囂浮華的城市裡建構自己的桃花源，也是一門生活美學。

在城市建築裡栽花種菜其實不難，只要居住的房子有一個小空地或陽台，不管你住一樓，高層或頂樓，買一些花盆就可以栽花種菜。在城市高樓大廈裡因為空地或陽台的面積有限，因此栽花種菜要有所選擇和規劃。也因為自己栽種的產出有限，因此儘量要挑選自己需要但菜市場或超市較難提供的花卉和蔬菜。我的居住環境剛好位於大廈頂樓，而我剛好在練習做西餐，因此蔬菜方面我只選擇調味用的香草類，因為用量不會太大，而且可以現摘現用保證新鮮。因此迷迭香，百里香，小茴香，荷蘭芹，羅勒，薄荷，鼠尾草，香蜂草，地榆，紫蘇，九層塔，香菜，小蔥和辣椒成為我的首選名單，花卉方面選擇可以做沙拉，泡茶或做菜的為主，因此玫瑰，茉莉，菊花，桂花和丁香變成陽台小花園的主角。

種菜栽花雖說只用花盆，也必需整土播種和施肥澆水，好處是可以活動筋骨，又每當香草滋長花朵盛開，蜂蝶蟲

鳥紛沓而至，賞心悅目而生機蓬勃。採收之後除了用來做菜，泡茶，還可以插花。自從親手種菜栽花，種子萌芽，小苗滋長，草木葳蕤，開花結果，落葉凋零，回歸塵土，可以很明顯感受春生夏長秋收冬藏的四季變化，而人如草木，歲月流轉，枯榮有時。在城市中親手種菜栽花，讓自己當一回農夫或園丁對於人生會更有體悟，透過此種現代人的紅塵修行，能在觀其容顏，聞其香氣，品其滋味之中，體悟一種春去秋來生命循環的生活美學。歸去來兮學陶潛，栽花種菜高樓中，讀書聽雨自得趣，願做現代武陵人。

自己撒種子，洋甘菊也能回報你一個春天，如繁星綴滿夜空。

2014.4.14

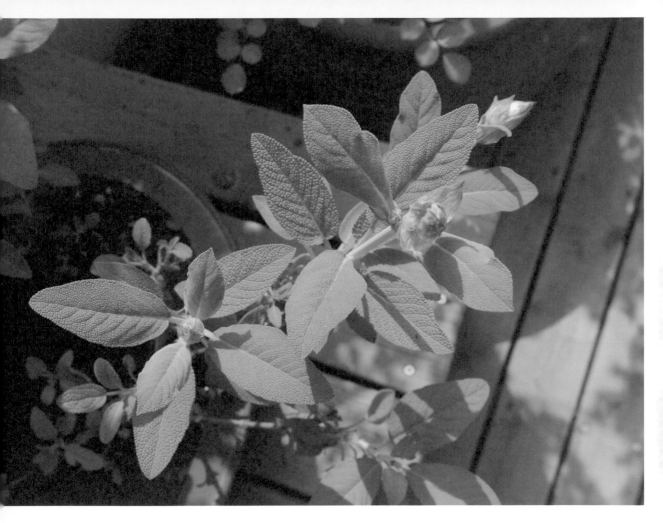

鼠尾草因葉片像老鼠尾巴而得名，種來煎豬排最搭配。

2014.4.14

荷蘭芹或叫巴西利，西餐中的百搭香草，用法相當於中餐中的香菜。

2013.6.6

小茴香味道和茴香
（八角）味道類似，
種來搭配海鮮料理很
合適。

2014.2.23

冬天薄荷凋萎而不死，春天一到開始冒牙滋長，採收嫩葉最適合配甜點或泡香草茶。

2014.3.26

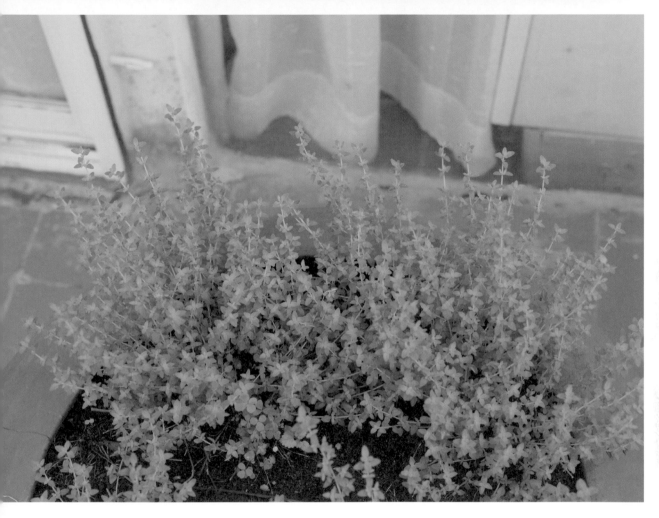

百里香，聽這名字就知道這種香草的香氣相當濃郁，煎牛排或燉牛肉最合適了。

2014.3.30

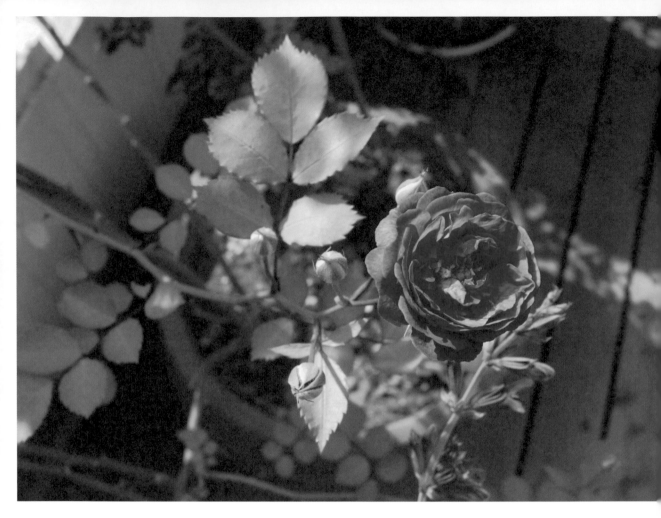

玫瑰最美，種來室內插花便是一道風景，花瓣可食，撒在甜湯上或泡玫瑰花茶，感覺人生馬上由黑白變彩色。

2014.4.27

香菜又叫芫荽，買種子一撒，沒多久就遍地綠苗滋長，老中菜餚香菜隨便吃，雞鴨魚肉各種古怪食物都可以搭，包容性很強，很符合中華文化的特質。

2014.6.17

紫蘇顧名思義，葉子是紫色的，很適合魚料理或醃紫蘇梅，生命力極其旺盛，可惜盛極而衰，花開後就逐漸凋萎而亡，時光荏苒，莫負春天，中國古代用語「荏苒」就是紫蘇中的青葉品種。

2014.6.24

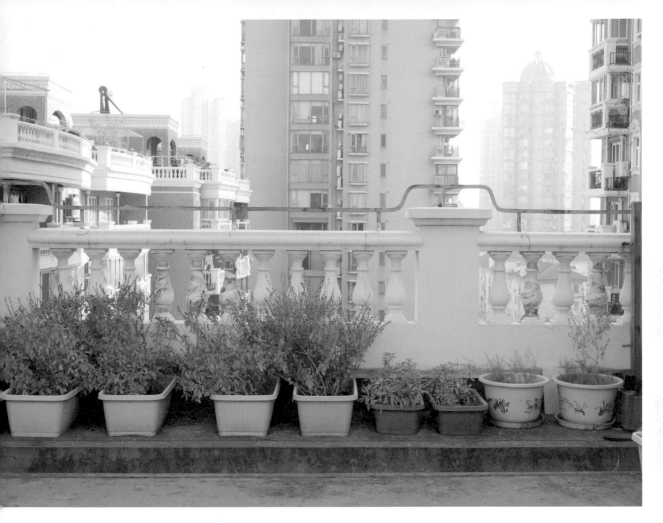

天道酬勤，勤勞一點，屋頂也可以當自家菜園。

2014.7.16

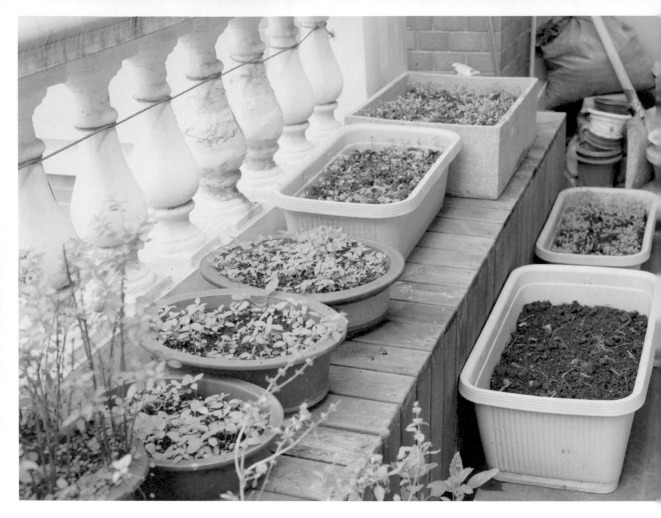

不一定要有一塊耕地才能種菜養花，只要有一個陽台或露台再買一些花盆，便能栽種你想要的蔬菜和香草，「要怎麼收穫先怎麼栽。」胡適的名言早已明示。

2013.6.2

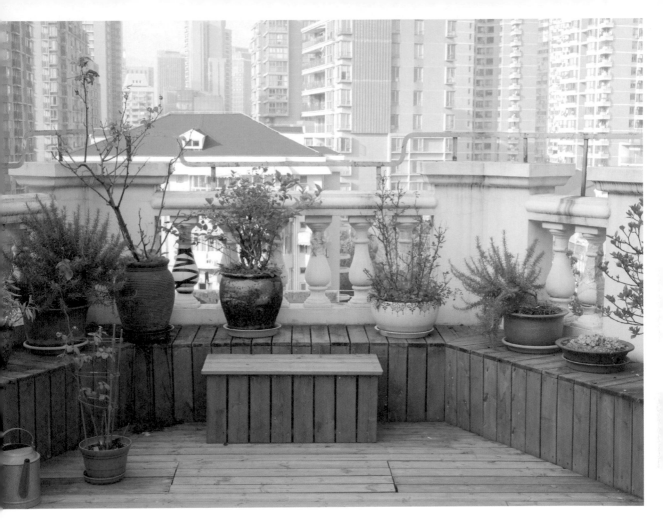

生活上再怎麼擁擠都要想辦法找一個地方種花蒔草，精神上再怎麼壓迫都要替自己開闢一個私密空間，你要在那裏靜下心來和自己對話，讓你的身體和靈魂不至於分離。

2013.6.2

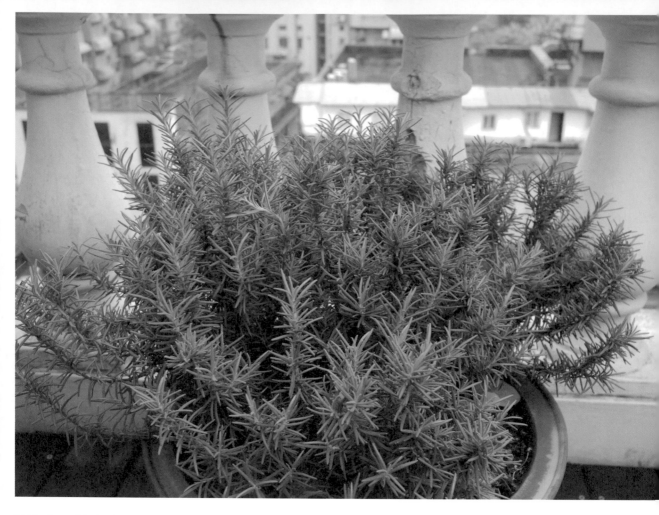

迷迭香，香氣離迷，濃郁芬芳，種來煎烤羊排最對味，有驅蚊功效，拿來泡茶或泡澡也有舒緩神經的作用。

2014.4.22

「種好梧桐樹，引得鳳凰來。」自種的蔬菜長起來，蝸牛就不請自來了。

2014.6.22

111

九層塔又叫泰國羅勒，種子一撒，小苗就很快長大，我是盼著準備將來做三杯雞。

2014.6.22

九層塔不是隨便命名的,葉茂花開,那串穿空的花朵還真像一座九層寶塔,種好姻緣樹,花開蝶自來。

2014.8.3

金秋這個季節用在桂花身上最合適，因為秋天的桂花香氣芬芳而花朵燦黃如金，採收桂花最適合做桂花糖蜜，用來做糕點或糯米藕都相得益彰。

2014.9.28

檸檬羅勒（荊芥）顧名思義帶著一股非常迷人的檸檬香氣，夏日長得很茂盛，採收來做番茄沙拉或煮番茄雞蛋湯最是對味。

2014.9.1

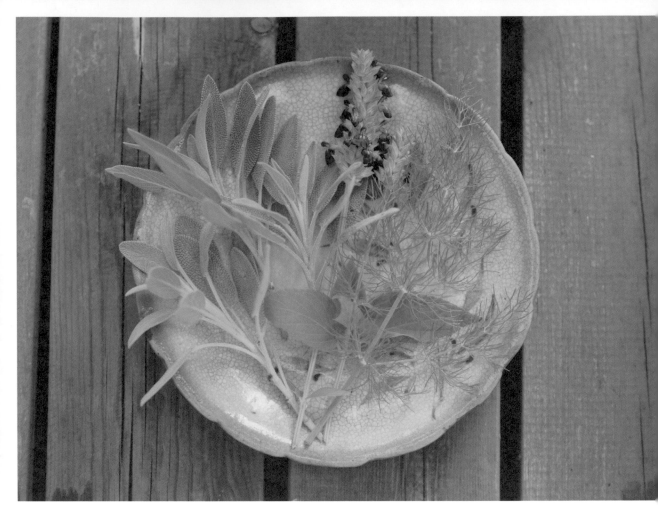

採收的香草放在瓷盤上，總是令人不禁想起宋朝古人畫在紈扇上的花鳥魚蟲畫面。

2015.10.28

採收各種菜苗，拿來做沙拉或是開放式三明治，不但對味而且美觀。

2015.11.3

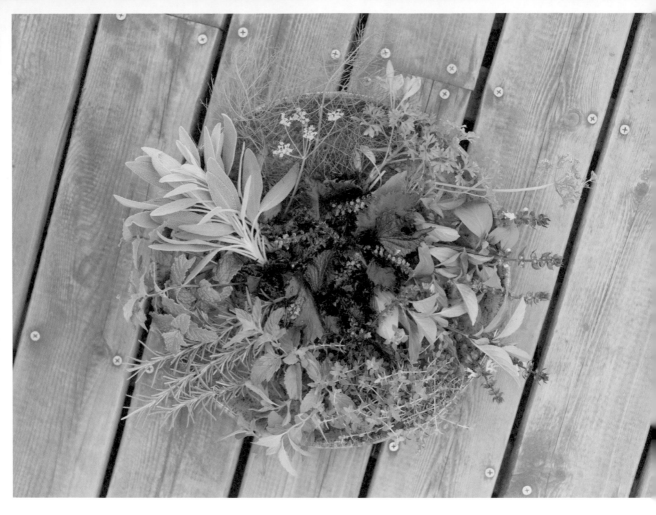

香草採收的季節最是令人心滿意足，對我而言，這樣一盤美麗又充滿青春氣息的饗宴，勝過國王頭上那頂鑲滿寶石的皇冠。

2015.11.3

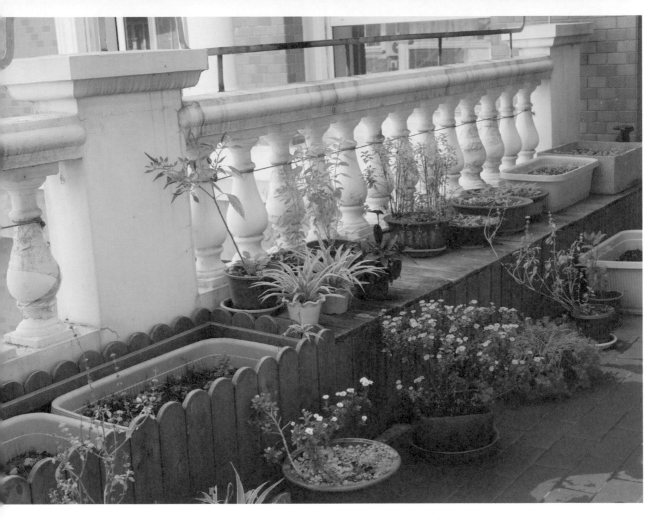

這是一個園丁的領地，做為一名現代城市裡的園丁，只要香草滿園，四時的花朵常開也就甘之如飴。

2015.11.3

人的身體不可能重來，但心可以，一念之間，所有的一切從種子的萌芽開始。

2015.5.9

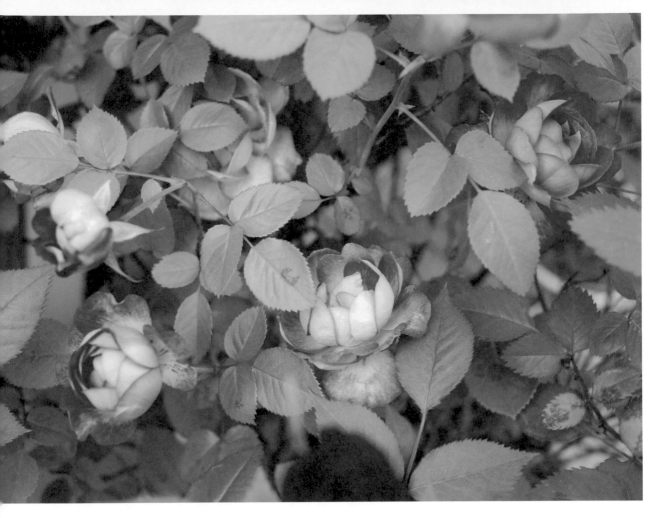

繁花盛開，不可辜負，這時可以剪來插花，拿來做糕點做沙拉或是泡茶甚至泡澡，總之在最美好的時光你一定要有所作為，那怕是看它一眼，花開花落。

2014.5.3

焚香品茶

焚香品茶之妙在於從物質出發，而收於靜心定神的精神世界

先說喝茶，茶是中國人生活的一部分，最簡單的作用是解三餐飲食之豐腴油膩，喝茶可以很簡單很質樸正所謂粗茶淡飯，喝茶也可以很講究師法陸羽茶經之精髓，茶葉，茶水，茶具和煮茶樣樣講究。不過品茶不分高低，喜歡喝茶什麼茶都可以嘗試一下，大禹嶺高山茶，東方美人茶，西湖龍井，黃山毛尖，雲南普洱，錫南紅茶，英國花果茶，大馬士革玫瑰花茶，日本玄米綠茶，以及各種鮮花或香草茶等等，根據每款茶不同，泡茶的溫度和時間不同，茶量和水的比例適中即可，對所有茶而言經典的喝茶四步驟都是通用的，先觀其色，次聞其香，再品其味，後賞其形。

喝茶不用太拘束，也不用像茶道搞得太制式化反而疲勞，宜輕鬆自在心無所求，喜歡點心的配一些茶點也很悠閒，倒是有喜歡的茶具可以買幾個，每種茶配不同的茶具也是生活的樂趣之一，茶因為是鹼性含有對人體有益成份，可以中和魚肉油脂中的高蛋白酸性物質，尤其綠茶含茶酚有抗癌作用，另像普洱茶有降尿酸功效，各種香草花茶賞心悅目，成份不一也對人體各有好處。喝茶即補充人體所需有益成份，可以說喝茶一開始是從物質層面出發的，但飲茶過程，備茶，洗茶，泡茶，倒茶，敬茶，觀茶，聞茶，品茶，賞茶等等，必需按部就班，耐心等待，這當中會由閒散而放鬆，恬適而安靜，進入心無所求的自由境界。喜歡焚香的備個銅香爐點一柱沈香，輕煙一縷，繚繞飄渺，整個空間的氛圍形成一個優雅淡然的氣塲，這可以止斷人的雜亂思緒，讓人的氣行穩定，進而讓人更靜下心來，人一靜下心來才能定神，定神而能反思

並確立方向和拿定主意，定神反思而能有所悟，有悟才能有所得。

焚香和品茶是絕配這個古人很早就深諳其中之妙，現代人飲食豐腴，生活步調快速，思緒浮躁紊亂，焚香品茗剛好在其陰陽的另一面，清爽舒身，緩慢自在，平心靜氣，一一化解現代人生活的盲點。現代工商社會，物質掛帥，太過注重功利，有人認為焚香品茶太浪費時間，其實它也是一種人生的自我修練，它一開始是從物質出發，喝茶好滋味，焚香人舒服，透過時間的浸泡和包容，人的身，心，氣，神都有所得，人變得有反思的能力，最後是收於一種讓情志更加安定澄明的精神境界，這才是焚香品茶之妙也。

多年前大哥曾贈我一幅他親筆所書名家鄭步蟾的對聯「三頓飯，數杯茗，一爐香，萬卷書，何必向塵凡外求真仙佛。曉露花，午風竹，晚山霞，夜江月，都於無字句處寓大文章」，這期間我征戰科技職場早出晚歸，分秒必爭，效率第一，錙銖必較，歷經幾多跌宕興衰，三十年後每次焚香品茶都會想起這幅對聯的深意。

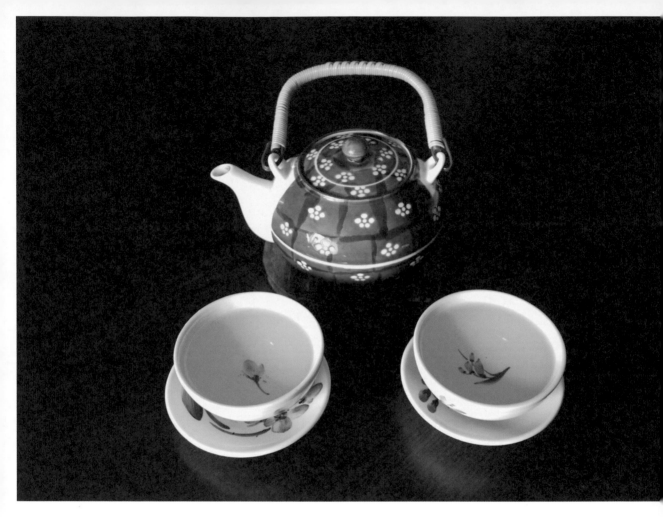

台灣高山茶因為日夜溫差大，造就香氣獨特而且耐泡的特色，走過世界各地，嘗過各地名茶，我的評價
台灣高山茶仍是世界第一。

2013.6.6

茶因品種和製造方法不同，茶葉也長得差異甚大，泡茶前可以先觀賞茶葉的長相，白毫烏龍茶葉表面帶有細微的白毛。

2013.4.1

吃點心配茶最合適了，除了解膩之外，甜點大部分為酸性物質，而茶為鹼性物質，剛好酸鹼中和，非常符合養生之道。

2013.4.1

茶葉經過日凋，揉捻，烘焙等殺青過程，已看不到原來長相，不過泡開後可以拿出來，觀看茶葉本來面目。

2013.4.1

觀茶湯顏色，初步認識一款茶的特質。

2014.6.2

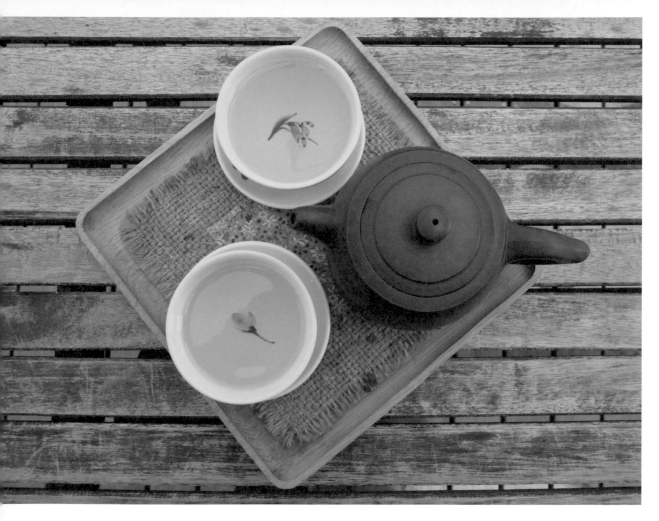

茶味貴在簡樸清新，不需要太多無謂的添加和濃妝豔抹。

2014.6.19

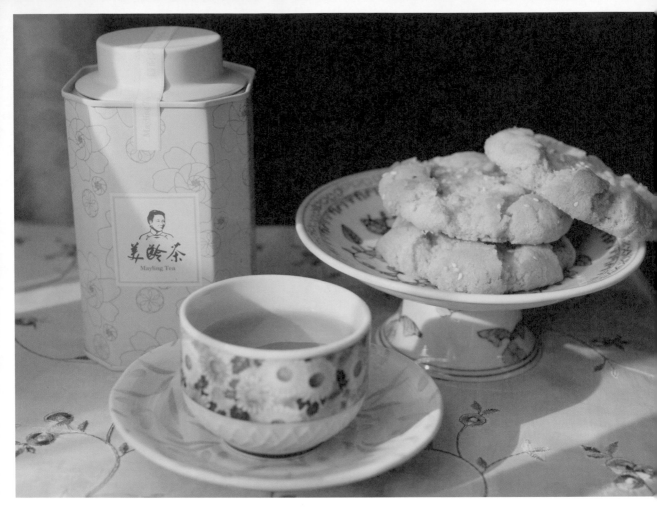

來一杯美齡茶（茉莉綠茶）配桃酥，閒話民國初年名人往事以及那段歷史塵煙。

2014.12.13

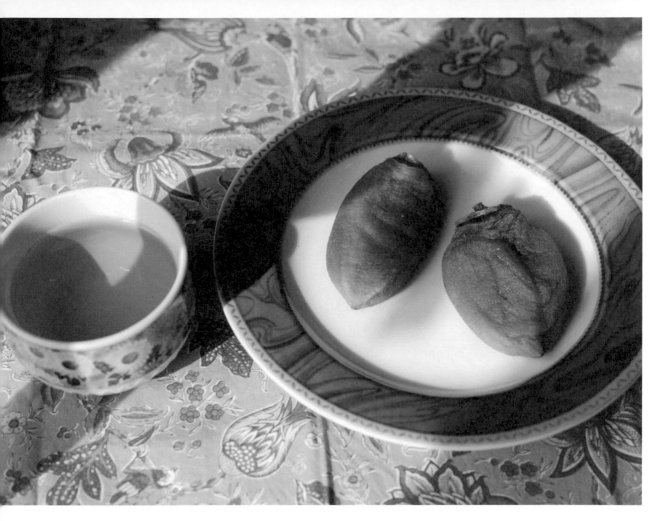

冬日的午后，陽光明亮而溫暖，來一杯東方美人茶配柿子乾，皆是北埔著名特產。

2015.1.10

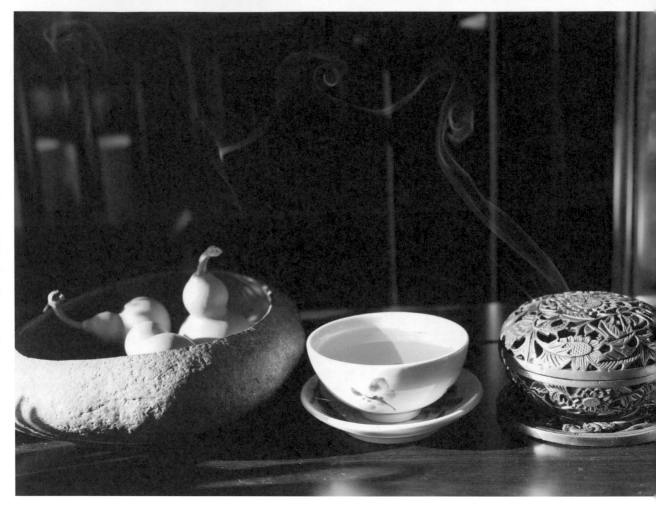

書房一隅，焚香品茶，此刻塵外紛擾與我無關。

2015.2.10

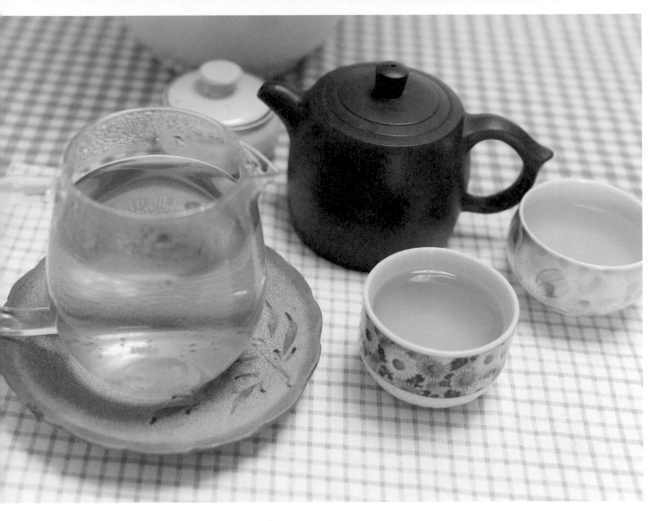

喝茶靜心，隨意美好，世間榮辱，早已隨風。

2015.4.22

春日喝茶賞花，清茶盛於菊花的茶杯而牡丹綻放在白色的瓶口。

2015.4.22

屋外露台自己長出幾株野菊，採來插花，喝茶面前是一個春天的容顏。

2015.5.3

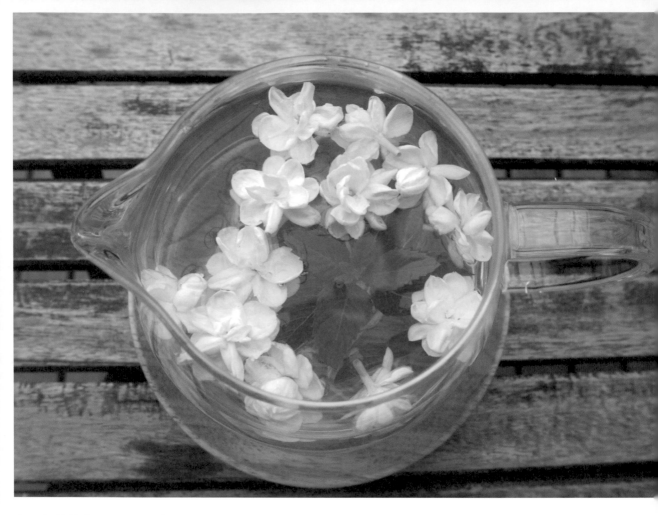

六月是茉莉盛開的季節，隨手摘一把白花綠葉，一壺薄荷茉莉花茶清雅淡逸。

2014.6.16

香蜂草茶，淡淡的檸檬清香，可以洗滌花花世界裡一顆躁動的心。

2015.6.30

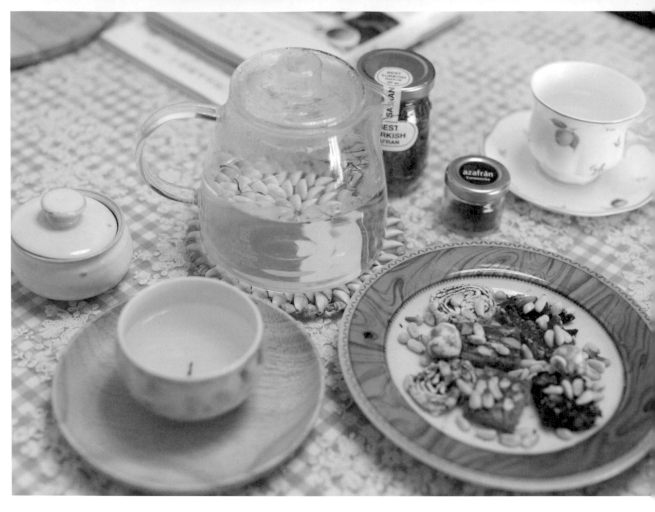

番紅花俱有魔力般的一種香料，拿來泡番紅花茶配花果軟糖，這是參加劉泰雄老師的土耳其攝影團所帶回的戰利品。

2015.7.14

夏季小茴香開出許多黃色的小花，泡一壺小茴香花茶，香氣迷人，茶水帶著淡淡甘甜。

2015.7.21

因為只有一季的繁華，紫蘇一到夏天便瘋狂生長，紫蘇葉香氣濃郁含有豐富的花青素，泡出的紫蘇茶帶著神秘的藍紫色。

2015.7.22

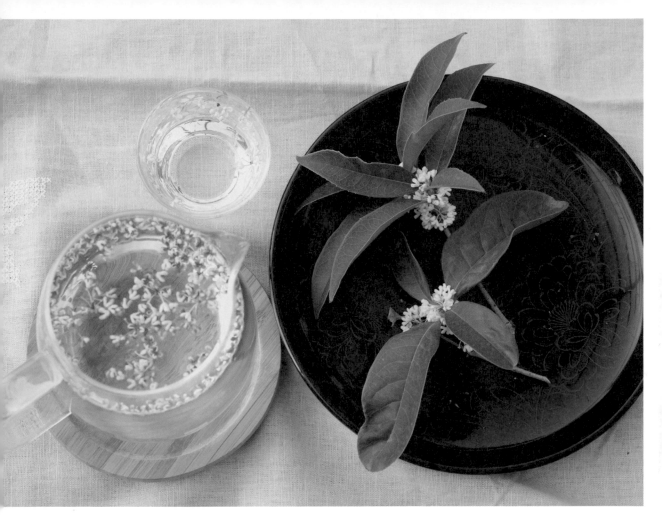

秋天的桂花是浪漫的，宋代詩人李清照，形容遍地落花有如揉碎的金子，我趁桂花未謝泡一壺黃金茶，喝完看能不能增加一點含金量。

2014.9.26

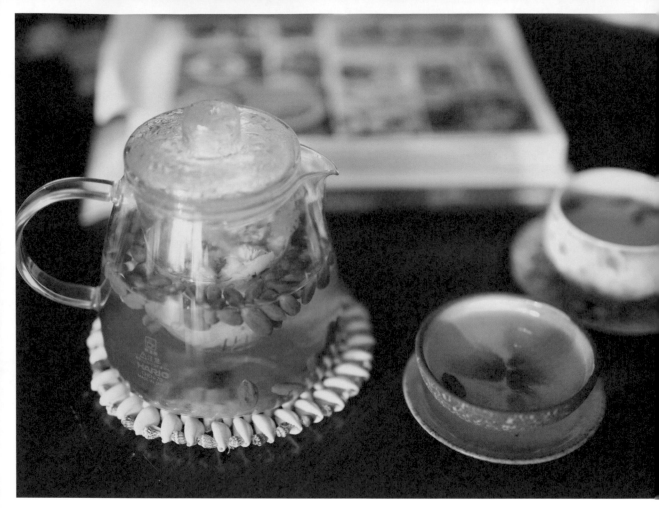

中國人喝枸杞菊花茶講究的是清肝明目，我沒管那麼多，我只管秋天不能錯過賞菊吃蟹喝黃酒，飯後來一壺枸杞菊花茶，順便緬懷一下陶淵明。

2014.10.4

品茶焚香，靜心自在，杯中天地竟然浮出宋朝楊萬里的詩句，「小荷才露尖尖角，早有蜻蜓立上頭」。

2015.3.18

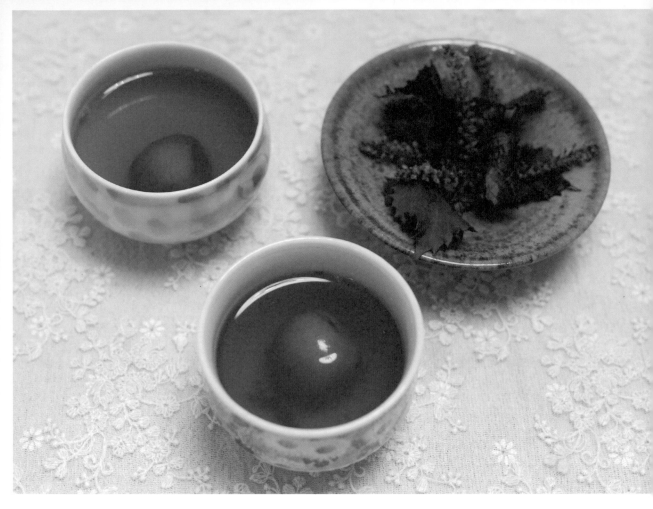

自己醃製的青梅放在紫蘇花茶裡,紫蘇花茶香氣濃郁色彩嫣紅,梅子酸甜果香誘人,這個組合讓生活來一點驚豔。

2015.9.28

144

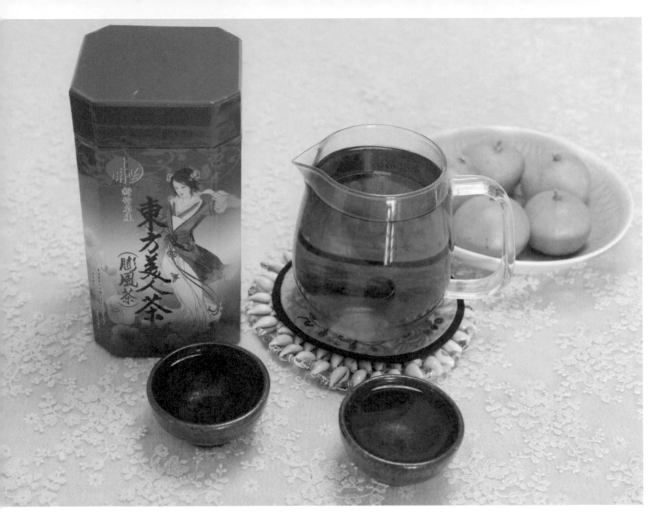

東方美人茶（俗稱膨風茶）正名是白毫烏龍茶，特產於北埔，峨眉一代，此茶製成後茶芽有明顯白毫，
採收前因茶葉被小綠葉蟬咬過且經半發酵製成，泡起來的茶色通透澄紅，帶著一股淡淡的花蜜香氣。

2015.10.20

糙米綠茶（日本玄米茶）是日式茶飲的一種，綠茶微苦而糙米很香，烤製過的糙米有效的彌補綠茶香氣的不足，用來配紅豆甜點，又可以讓苦甜中和，這是日本喝茶的哲學。

2015.10.23

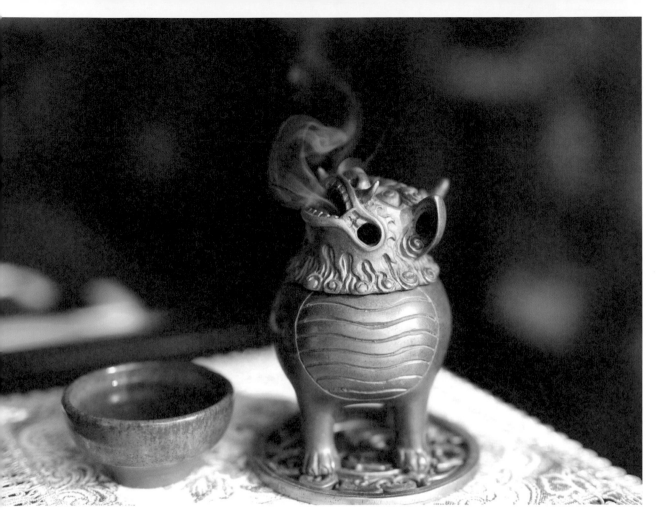

清茶啜飲 瑞獸銷香，這隻焚香用的黃銅瑞獸神韻逼真，是我用一箱法國紅酒從朋友Pony經營的圖騰克那兒換來的，喝茶的時候，獸嘴吐煙， 我總想起宋代詩人李清照〈醉花陰〉的詩句「薄霧濃雲愁永晝，瑞腦銷金獸」。

2015.11.26

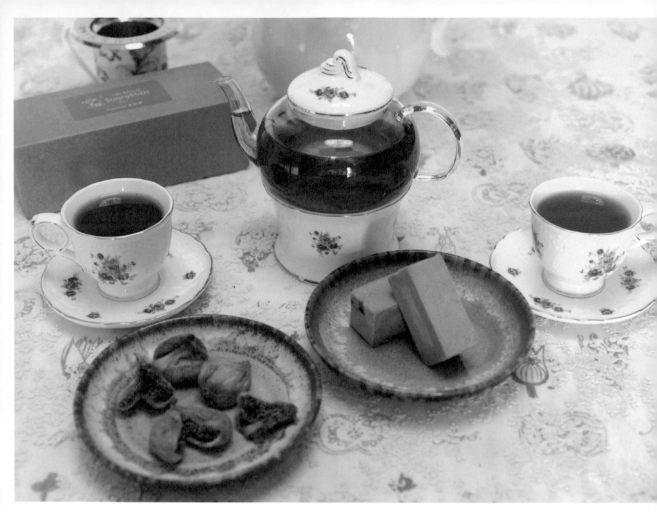

台灣日月潭阿薩姆紅茶配微熱山丘鳳梨酥和土耳其無花果，手上現成的東西組合一下，也可以來個簡單的英式下午茶。

2015.11.26

148

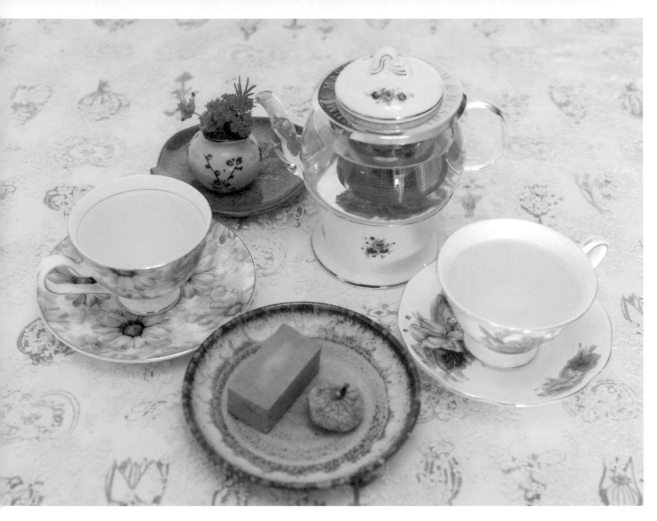

玫瑰花茶號稱花茶皇后，自古即受歐洲皇家貴族青睞，敘利亞大馬士革的玫瑰花茶最為有名，茶色透亮，氣味芬芳優雅，而且非常耐泡，女性多喝可以養顏美容。

2015.11.28

春天鼠尾草開出紫色的花朵，薄荷也剛好非常翠綠，於是隨手摘來，自己組合薄荷鼠尾草花茶，顏色浪漫，氣味芳香。

2016.5.12

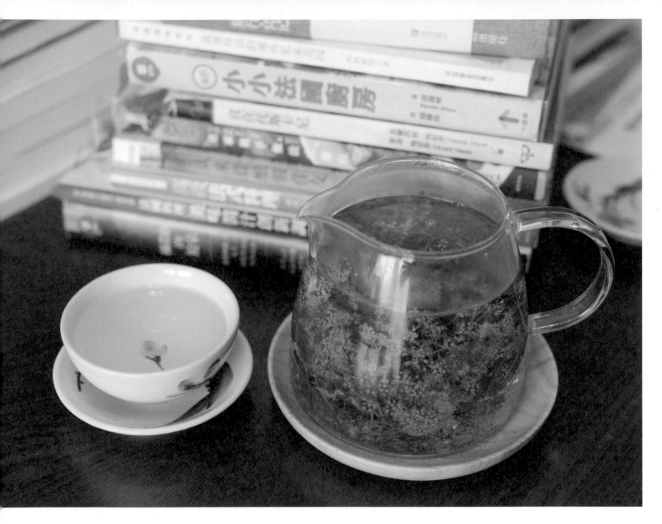

香菜又名芫荽，老中做菜必不可少，春天的香菜開出白色的花朵，密密麻麻引來蜂蝶競相追逐，採來泡茶，茶色清淡但香氣濃豔，香菜花茶可排毒利尿，可以保護腎臟和膀胱。

2016.6.19

寫作讀書

寫作讀書是一個彙整人生的很好方式，
事實上它更像一道個人自我療癒的處方籤

除了求學和工作需要外，人一輩子自發自主讀什麼書和你潛在的人格特質有關，古今中外雖然有許多經典名著，但每個人人格特質差異甚大，也不必什麼書非讀不可，儘管選擇自己喜歡和自己需要的書去讀。在求學和工作之年，屬於自己專業領域的書自然讀了不少，這期間也或多或少讀一些自己喜歡的書籍而不管有無實質用途，而在人生的上半場，又大部分把時間和精力花在物質，金錢和名利的追求上，因而實質上在生活的美學方面是相當粗糙和貧瘠的。

原來在職場上發號司令如呼風喚雨，過關斬將像桌上拿柑，離開昔日戰場後，卻發現自己重回煙火人間顯得笨拙而無知。咖啡是如何做出來的，茶如何泡才好喝，蛋炒飯怎麼炒才會粒粒分明，葡萄酒到底要怎麼品嚐，義大利麵要怎麼煮等等，這些基本的平日生活所需，怎麼自己竟然如此的低能。因而重食人間煙火的第一步便是重新學習，重新學習就又開始讀書，而這個屬於人生的下半場，讀書就選擇自己需要而又自己缺少的東西，因此種菜書，園藝書，花卉圖鑒，烹飪書，酒書，茶書，咖啡書，美食書等等又從頭讀起。理學大師王陽明提倡知行合一，他說過「知者行之始，行者知之成」，孫中山先生也說過「知而不行，是未知也」。這就意味著光讀書是沒用的，知道和做到之間有一定的距離，一定得讀書和實踐合一才是真正懂得該門學問，我就這樣在日常生活中開始栽花種菜，進入廚房練習做

菜，學習吃飯喝酒，練習泡茶泡咖啡，讀書做筆記寫心得，開始體悟到想要活得像個人就要把自己徹底融入人間煙火之中，從昔日假手他人不食人間煙火進到親自動手重食人間各種煙火。

讀書除實用之外當然也要陶冶性情，閒來沒事也讀詩集，美學，歷史和文人軼事，過去喜歡詩集，自己也曾嘗試寫一些詩，但做夢也沒想過要自己寫書，直到進入人生下半場重新整頓自己的生活，發現寫書是一個彙整自己人生的很好方式，事實上它更像一道個人自我療癒的處方籤。根據個人的性向和能力開始去立定幾個寫書方向，於是詩集，攝影集，旅遊札記，創意料理，生活美學和美食評論變成了創作目標。在寫書的過程中才漸發現，以前讀過的很多書無形中變成了你的養分，有時你覺得早已忘了但它總是不經意地又反饋出來，另外書到用時方恨少，寫書的過程又需要很多的素材和查證，這又驅動你去讀更多的書，閱讀更多的資料，寫作和讀書，認知和實踐，就這麼相輔相成豐富而深入了一個人的物質世界和精神世界。

詩最能貼近人的靈魂，閱讀詩人作品，體驗不同的人生經歷。

2013.4.19

閱讀烹飪書籍，好像在研讀別人的廚藝武功祕笈，在親自下廚前先吸收一些基本知識。

2016.6.19

學習用蘋果電腦編寫食譜，上帝最公平的一件事，就是給每個人一天都是二十四小時，就看你用在什麼地方。

2015.2.8

自己編輯好的詩稿打印出來，檢視圖文搭配的效果，有些人生不曾有過的經驗必須摸索前行並不斷修正。

2013.7.29

保持閱讀習慣很重要，除了增加和更新知識，也會激盪和整頓自己的思維，透過消化和吸收的過程可以去蕪存菁，把一個人的格局提升到一個高度，有了高度，視野自然就開闊了。

2013.8.4

梵音

雲遊了三千歲月
終將雲履脫在最西的峯上
而門掩着　獸環有指音錯落
是誰歸來　在前階
是誰沿着每顆星托缽歸來
乃聞一腔蒼古的男聲
在引磬的丁零中響起

反正已還山門　且遲些個進去
且念一些渡　一些飲　一些啄
且返身再觀照

醉溪流域

夜深人靜之時很適合讀詩，獨自一人之際也很適合讀詩，靜默的時空裡，你在和作者對話也在和自己的內心對話。

2014.3.27

客廳裡不一定擺什麼名貴的工藝品或收藏，但有一些書架很重要，你要讓閱讀很方便，不要讓書籍無意義地束之高閣。

有自己很喜歡的作者是幸福的，你發現一個可以精神共鳴的對象，也讓你在閱讀這個領域，有如茫茫大海找到一座燈塔。

2014.3.27

酒窖

緊緊挨著　落塵下來我們可以均分
釀我的人早已作古
奈何　我還在此地不停發酵
出了名的　都已有去無回
我的脊梁貼著地面不曾翻身

這幽暗的地牢
蜘蛛披在我身上的網衣盡已褪色
偶有光線一絲從門縫斜射進來
長著霉斑的眼表　便有些刺痛
冬夜濕寒　不可能會有炭火
所幸從上偶然抖落的塵埃
覆蓋我冰冷的身軀

被囚於歷史已然遺忘的角落
卑微而形穢
我是前朝堅持不肯變節的老酒一瓶

——2013.7.8

蒸一條白水魚

白水魚　長一英呎半

像一條厚重耀眼的銀鏈

蒸鍋容不下了

只能一刀兩斷

痛苦的斷面　一人一半

露著脊樑　明亮而整齊

帶頭的一邊　兩顆眼睛　是你汪洋的導航

帶尾的一邊　一隻尾巴　是我小船的搖櫓

火山在海底爆開　波濤開始蒸騰

起霧了　大海的風暴要來了

我們相互緊緊地挨著

然而所有方向都不對了

七分鐘的迷航

此生終於在鍋裡風平浪靜

我們最後被迫靠岸

在青花瓷淺淺的盤底

既然要端上檯面

自然要有各種調料　以及灑上

美麗的裝飾

讓我們看起來

不曾分離

　　　　　　　　　——2014.1.20

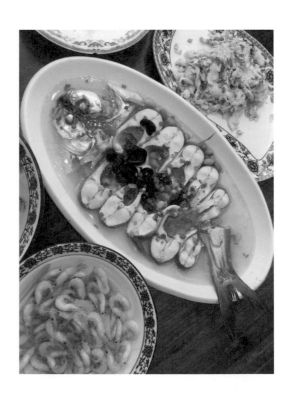

廚師

手揮起各式利刃
就是為了和人類挑剔的嘴巴搏鬥
切刀 斬刀 剝皮刀 剔骨刀 鋸齒刀
所有破壞原始生物造型的
一切武器 要熟練到爐火純青
烈火 煙硝 蒸氣 與汗水
是永遠忠誠的戰場夥伴
灶台 鑄鐵鍋 鼓風爐 排氣扇
絞肉機 蒸籠 烤箱 熬湯鍋
任何可以加速攻城掠地的
各式機具 必須同時出動

嚐過人世的各種滋味
酸 甜 苦 澀 鹹 辣
人與人之間的喜愛與憎惡
稀 稠 濃 淡 軟 硬 脆 黏
都要壁壘分明地了然於胸
端出一桌滿漢大餐
佛跳牆 獅子頭 香酥鴨 松鼠魚

燴海參 炸大蝦
烤羊排 炒時蔬 八寶飯 核桃酪
饑餓的腸胃 指揮著兩排牙齒和一根舌
頭
看著強敵 橫掃千軍萬馬
枱面上一座座城池的丟失
是一場精心設計的誘敵計
盤底裡的兵馬被徹底殲滅之際
就是我軍下一波主力攻擊的開始

做為主廚
我是一個和平年代的武將
全身裝束著白色挺拔的鎧甲
廚房是我一生戎馬的戰場
而客滿的餐桌
才是我榮耀授勳的殿堂

——2014.2.17

貓屎咖啡

一張女人不願意看到的皺紋小臉
一粒沒有生殖力的種子
和黃金一樣高貴的
純粹的肉體排泄物
精神的昇華和我無關
那些　戰爭與談判　愛情與婚姻　纏綿與
決裂
以及任何妥協的交易
和我無關
我是黑夜騎士　落日之後發動的反抗軍
反抗睡眠　反抗寂寞　反抗一個人的孤獨
做為永遠不能飽腹的一個
糧食對立者
280元RMB一杯把我打入反貪腐的黑名
單
而我不過是　人類嘴巴排隊等在
麝香貓肛門拉出的一粒屎

註：貓屎咖啡又名麝香咖啡，乃世界最昂貴
的咖啡之一，因麝香貓吃下咖啡豆果實後排
泄出經發酵但無法消化的種子，商人利用此
種子加工烘焙而成的一種咖啡。

——2014.2.3

烤麵包的聯想

高筋麵粉裡　　入

水　鹽　糖　油　酵母　還有

葡萄乾

揉成一個麵團　等待

成型

九十分鐘後　漲成

一個成熟女人

白皙完美的胸脯

用手觸探一下發酵程度

此刻　有了妄想

放入烤箱　二百度C

倒了一杯葡萄酒　等著

二十分鐘後　出爐

一個在沙灘剛做完日光浴

古銅色豐腴的胴體　躺著

我用鼻尖沿著山丘的陵線

輕輕滑過　香氣正從毛細孔散出

糾纏著黃昏的腸胃

於是　入夜

我開始動了凡心

——2014.2.23

如果明天酒從世界消失

如果明天
酒從世界消失
乏味 不安 失眠 絕望 自殺 暴動
和一切的可能
這將是人類末日的開始

薑母鴨和燒酒雞兩道美食
馬上就從台灣消失
歐洲沒人有心情去種葡萄
法國大革命 很快會從巴黎
重新來過
西伯利亞的冬天除了白雪
已經一無所有
馬鈴薯更顯得有點多餘
日本的武士精神變質了
再也沒有膽量切腹
面對歷史的錯誤
而裝瘋賣傻 再也找不到替罪羔羊
中國不用再去煩惱
政府公款招待吃飯
到底要喝哪一種檔次

世界領袖峰會
已經談不上有任何妥協的
把酒言歡 當下
再沒有什麼可以克制
核彈按鈕的啟動
或者恐怖份子的玉石俱焚

如果明天
酒從世界消失
男人除了女人
又失去一款親密愛人
女人除了男人
又撿回一地回魂的酒鬼
做為詩人
我失去了一個千年偶像
李白
而自己只從長江邊上
掬回一些無聊破碎的
月光

——2014.1.29

167

躲在酒裡的開鎖匠

我知道　酒

除了酒精及香氣

還有很多我弄不清楚的成份

但我一直懷疑

那裡面好像躲著一個小小的

小到看不見的開鎖匠

一旦喝下

他就鑽進我的心房

有時打開

一扇

真實但平時不敢示眾的門

有時打開

一扇

偽裝而故意虛張聲勢的門

或者

同時開開關關

那些虛虛實實和真真假假

搖擺不定的門

一旦喝多　開鎖匠也累癱了

最後乾脆　砰然一聲

關上

一扇

不省人事的門

——2014.3.28

香草花園

沉寂這麼多年
我的身軀早已化做
某個秋天散落的鬆軟腐葉層了
薄荷的根藤擠在荒蕪的邊沿
珠頸斑鳩偶而在黃昏中
啄食茴香去年遺落的種子
小蝸牛尋覓了一地晨光
也嗅聞不到紫蘇和鼠尾草
被冰雪隕沒良久的殘香

春風沒來
大地緊掩著細密而昏暗的天窗
誰先探頭出去查看
這已是百花蠢蠢欲動的季節
桃花　梨花　玉蘭　甚至　月季和海棠
像著着各款時裝的少女
相繼伸展在各自妍麗的枝頭
而我的養分卻只是一個
冬天羞澀的行囊
不能給予你們絢爛的顏彩
更託付不了白色蛺蝶一季的眷戀

但我只需一場細雨的垂憐
還給你們一生的蔥翠與幽香

而在離去之前
我要仔細一一回顧
回顧
這一畦小小的園地
迷迭香的舒展
羅勒的歡顏
荷蘭芹的奔放
甚至
百里香的蔓延
以及
蒔蘿的搖曳
至少面對春天的舞台
我沒缺席
就著蜜蜂草瀰漫的醉人氣息
可以含笑歸土

——2014.4.26

詩是一則療傷的私人處方籤

詩　若不是沉重而粗礪

就是精煉而鋒利

即便是幸福或美好

也是經過了一番捶展和打磨

寫詩的筆就像廚師的刀

詩人身上總是帶傷的

下筆　不管擷取何種元素

我總是自以為是嘗試著替

一個古人　一個農夫　一個工人

一對戀人　一個族群　一個國家

或是

整個地球　整個宇宙

止痛療傷

其實我得承認

面對天高地闊　浩瀚無邊

我只是一隻途中受傷的麻雀

隱蔽一撮枯草叢中

嘰喳的時候甚至飛不上樹梢

寫詩　只是一個自我療傷的過程

治療每場思想反抗的創傷

而每首詩　其實

是我使用過後遺留的

一則私人處方籤

——2014.4.15

辣椒

一根燃著火焰的紅燭
一下就霸占了所有的味蕾
吃進嘴裡的辣子雞
宛如一截引信
瞬間點爆那些　還散在盤裡的
一堆鞭炮
進入咽喉幽暗的峽谷
好像有人點著火把
攀岩叫喊　尋找激流的兩岸
那一路撞壁觸礁的小船
自虐與成癮不知是否
和它們有些勾結
也許　造物者
老早就預知它的狂野
以至於　每每忽視

我被囚於烈火煉獄之中
齜牙咧嘴地
控訴它糾纏不止的暴行

——2014.3.14

花瓶

裝滿了花
看上去
似乎就視而不見了
此時　佇立桌面
沒人稱我為瓶
但稱我為花
花滿而瓶空　空的時候
沒有花朵
我是實實在在的一只瓶
一只身上沒有任何花朵的瓶
雖然你們堅稱我是
花瓶　有花的時候　沒人在乎瓶
沒花的時候　我才真正是
一只瓶
一只花瓶

————2014.3.5

172

草莓

兩片紅唇緊密的貼合
大小剛好　一口一個
相信上帝造物的初衷
多麼完美的設計
似春日彩霞凝成的蜜汁
能傾刻用舌尖把妳融化
如今的草莓
太過肥大　塞不進嘴吧
豔麗異常　遠勝於唇彩
我又恨又妒
於是
嘴上逐漸遠離
紅色的誘惑
心裡開始拒絕
甜蜜的謊言

註：以前很喜歡吃草莓
可如今的草莓個頭大
充斥著膨大劑和催紅素
都是人工激素的產物

——2014.2.23

回顧二〇一三

屋後

栽了一棵桂花樹

開了黃金花　做成一些桂花糕

感謝大地美好的餽贈

門前

種了幾盆生菜和香草

百里香　荷蘭芹　羅勒　鼠尾草　地榆

吃了整個夏季的沙拉

廚房

試做了核桃乾果麵包

誘人的香氣是酵母的功勞

我不過摻和了五根手指

披薩失敗了六次

第七次兩面輪流火攻

終於征服了義大利頑強的抵抗

屋內

開始學會泡茶

信陽毛尖如公主般嬌貴

只能八十五度C　溫柔的侍奉

十一月第三個星期四

買了幾瓶葡萄酒

這是每年法國薄酒萊的誕生日

另外喝了一些黃酒

幾年前從山東帶回的即墨

和知己同飲　一點也不寂寞

桌前

看了幾本書

再見故宮　大古都　大清滅亡啟示錄

外加　中日恩怨兩千年

整理了一些照片　從年輕邁入中年

寫了一些詩　從春天到秋天

圖配詩很費工　偏偏花了整個冬季

上網

在新浪開了博客

初入江湖　不知天高地厚

原來武林高手如雲

各大門派　深不可測

外出

遊了烏鎮　同里　西塘　周莊　西湖

用相機把古鎮的容顏　個個攝入

魂牽夢縈的心底

吃了糯米藕　東坡肉　荷葉粽

萬三蹄　醋溜魚

讓江南傳統美食　一一撫慰

多年飢渴的鄉愁

冬天去了徐州

看楚霸王項羽的戲馬台

昔日英姿消逝在時光的軌道上

而皇藏峪　劉邦當年躲藏的山洞

只能說命不該絕

專程前去　憑弔

淮海戰役紀念碑

國共兩黨戰死超過五六十萬

而埋骨留名的軍魂只區區不到三萬

緬懷先烈　不勝唏噓

歷史的輪迴至此

和當下的氣溫同樣冰寒

國際局勢與投資

黃金大跌　各路大媽湧進搶貨　我先按

兵不動

觸控面板殺價賠本　關了小公司　損失

六十萬

各地出現鬼屋　房地產危機四伏　高處

不勝寒

借款收回十五萬　真朋友有借有還

中國GDP控制在7.5%　對欲速則不達有

了新體會

反貪腐　有力道　蒼蠅老虎一起打
打倭寇　別衝動　先造航母再釣魚

海峽
兩岸服務貿易協定

立法院　拳打腳踢
國民兩黨藍綠　壁壘分明
小小的島嶼
正被波濤洶湧的政客口水
淹沒吞噬

上海　冬

沒下什麼雪

開始有了霧霾

禽流感從週邊開始逼近

要過年了

物價漲得無法無天

不敢吃雞

鱖花魚一斤五十八元

此時打工的回家了

執勤的也似乎不管了

花園的月季

還在寒天中綻放著嫣紅

小孩在陽光下玩耍

剛烤好的花生牛軋糖香氣瀰漫

珍藏的匈牙利托卡伊甜酒

已經斟滿

歲月如此靜好　來吧　讓我們

一杯　敬　2013　俱往矣

一杯　敬　2014　新年好

　　　　　　　　　　　——2014.1.30

177

做菜

做菜
對女人是瑣碎的
先要張羅諸多材料與遴選多樣色彩
然後
一一分解所有完整的內心
煎熬著溫度與聲響
翻攪並模糊一切原有熟悉的面貌

做菜
對女人也是好的
有一種生活天平的砝碼
可以測量一個人的品味
並且拿捏自己的重心

做菜
對女人是耐心而寬容的
在美麗流逝的咀嚼後
面對寂靜的午夜
卻要收拾屬於自己精心創造的全盤

並親手埋葬青春盡失的殘骸

做菜
對女人總是認真的
每一道菜
都訴說著五顏六色的心情
因為所有今天上桌的
便是她親手調製的明天

——2008.7.6

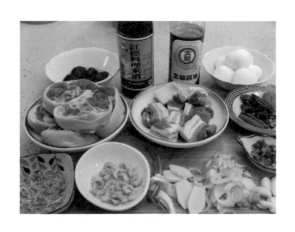

咖啡閒情

咖啡是一種慢時光的文化，匆忙的人生有時就要駐足於這樣慵懶的氛圍。

最早發現咖啡的是羊而不是人。咖啡相傳是非洲衣索披亞的牧羊人發現羊吃了一種樹上的果實後興奮得活崩亂跳，而開始了人類把咖啡樹果實即咖啡豆用來食用提神的歷史。之後咖啡透過阿拉伯人的貿易由中東傳入地中海，歐洲人透過殖民地的種植和商業貿易把它推廣到全世界，如今台灣已是咖啡食用人口密度很高的地區了，不但城市咖啡店林立連鄉野超商也到處咖啡飄香。

咖啡生長於氣候較為炎熱的地區，主要分布於非洲，中南美洲，印尼，東南亞，如今台灣和大陸雲南等地也加入了生產行列，全世界目前就只有兩個品種，一種是果實較小的阿拉比卡，另一種是個頭較大的羅布斯塔。阿拉比卡因為帶有多種果酸，香氣豐富且風味細緻，是目前研磨咖啡的市場主力，而羅布斯塔因風味單一，苦味較重，因此價格低廉，是罐裝或袋裝的三合一咖啡的主角。咖啡因為種植土壤和氣候的差異以及採收烘焙方式的不同在風味上有很大的不同，因此不同地區和不同莊園生產的咖啡，在價格上差異也很大，隨著商業化的推波助瀾，各種名園咖啡和奇特咖啡的價格更是令人驚訝。

喝咖啡固然也很講究，好的咖啡豆，現場研磨，研磨粗細，沖泡器具，水溫，萃取時間，咖啡杯的選用和飲用時機等等，但喝咖啡也不用都像咖啡大賽那樣嚴謹，更不用都像做化學實驗那樣精準，貴族有貴族咖啡的享受，平民有平民咖啡的悠閒。一般而言掌握幾個要點在家也可以享受咖啡的美好，選擇自己喜歡的咖啡豆，一次不用買太多以免放久變味，其實一開始應該全世界各地的咖啡都輪流嘗試一下，你自然就會慢慢有所偏好，到底是牙買家藍山，肯

亞咖啡，衣索披亞耶加雪菲，巴拿馬翡翠莊園，印尼摩卡，越南麝香貓，雲林古坑等等，哪一款咖啡最合你的口味，不要管別人怎麼說，你喝得最稱心滿意的那絕對就是最好的咖啡了。咖啡豆若磨成粉，氧化和香氣流失的速度會加快，因此儘量以整粒方式密封保存，要沖泡前再研磨，研磨粗細就要配合你使用的咖啡沖泡器具，一般而言研磨較細的咖啡粉適合滴濾式的咖啡壺，而研磨稍粗的咖啡粉適合法式濾壓壺，水溫大約九十度C到九十六度C之間，沖泡時間或稱萃取時間大約4到5分鐘之間，其實更重要的是咖啡量和水量之間的比例，這和泡茶一樣比例不對不是太濃太苦就是淡然寡味。

喝咖啡倒是可以買幾個自己喜歡的咖啡杯，輪流使用倒也賞心悅目，至於到底是不是骨瓷名牌沒那麼重要，咖啡含咖啡因除提神之外，重點是可解麵包，乳酪，肉類，甜點之油膩感，因此像早餐配乳酪麵包，下午茶配甜點，正餐後來杯咖啡都是絕配，空腹喝咖啡有很多副作用並不建議。咖啡從這物質層次出發，但很多人其實更喜歡的是，在繁忙緊湊的生活步調裡，享受咖啡一種慵懶的氛圍，駐足於慢時光的世界裡，讓自己心靈充份解脫的一種自由。

咖啡在自家喝無論是廚房，餐廳，客廳或陽台都很隨意也很自由，在咖啡廳的室內喝有著各種特色的氛圍，有的華麗有的人文，有的前衛有的古典，雖然有時人多但總能鬧中取靜，在戶外的街邊喝咖啡可以閒看過往的人群，形形色色像一幅幅流動的風景，而我卻獨鍾情於山野咖啡。山野咖啡位於空氣清新視野遼闊的山邊雅座，桌前一杯咖啡飄香，品牌或品種沒那麼重要，眼前藍天

白雲或者山嵐飄渺，林木蔥鬱或者湖波蕩漾，而人置身於青山綠水環繞之中，這種咖啡不是城市咖啡可以比擬，透過喝咖啡的閒情，人的心境有一種見山不是山，見水不是水的忘我境界，我特別喜歡享受這樣的咖啡情境，只要知道哪裏有這樣的咖啡那是絕對不能錯過。喜歡咖啡其實是喜歡一種氛圍，喜歡讓人放鬆的一種情境，喜歡咖啡的人是愛自己的，你儘管用自己的方式愛自己，一杯咖啡什麼也不做就只發呆也無妨，咖啡和我兩情相忘，春去秋來不管花開花落。

生活就像一幅畫，喝咖啡時也要來點色彩。

2014.2.9

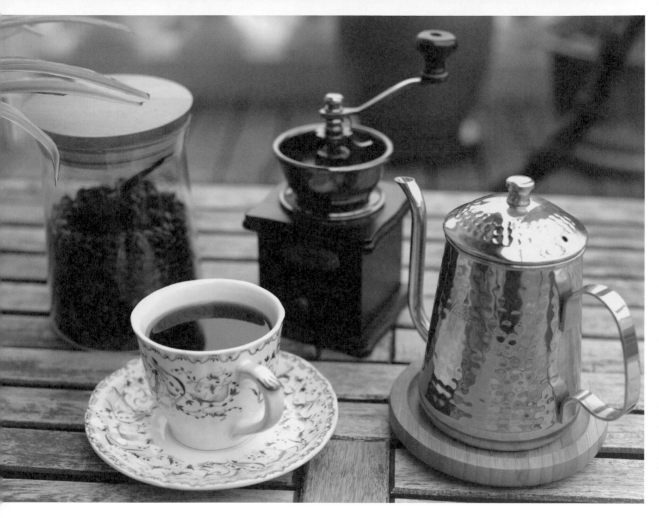

自由之必要，選擇自己喜歡的咖啡器具，讓它變成生活的夥伴。

2014.9.10

咖啡之必要，閱讀和寫作時，身邊有一杯心情很沉澱，有時你需要一種陪伴的安定感。

2014.10.4

心情很重要，看著爐火，熱氣蒸騰，你知道美食需要等待，於是在廚房喝咖啡也能很愉快！

2014.10.4

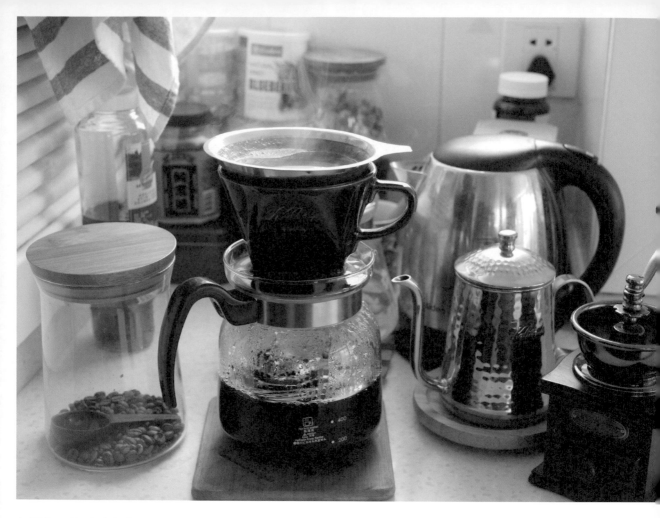

如同生活的點點滴滴，精華必須去掉殘渣始而復得，咖啡經由濾網慢慢流露出時光的香氣。

2015.2.6

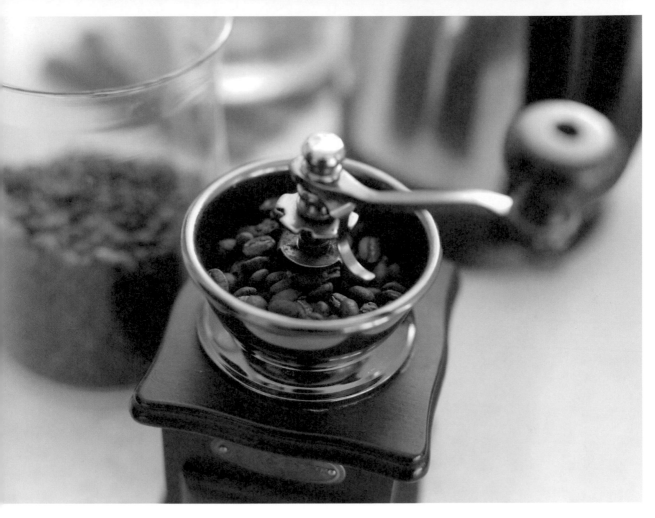

不必什麼都得講究效率，當生活放慢速度會出現另一種樂趣，動手研磨咖啡豆，你正掌握一杯咖啡的未來。

2014.12.16

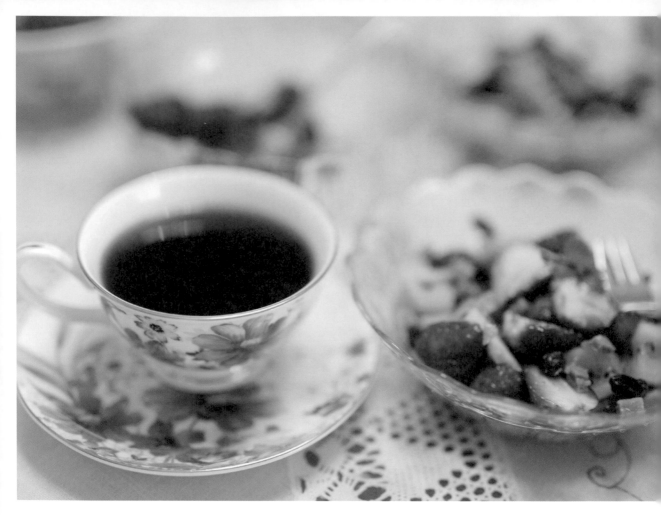

寒冬寂寥，就要咖啡熱騰而且色彩斑斕，季節的心情需要我們自己創造。

2015.2.8

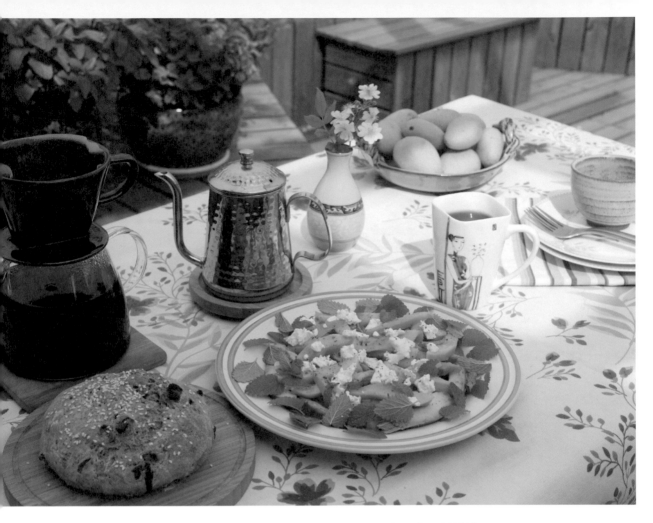

陽光柔煦，花草葳蕤，室外愜意怡人，把咖啡移到露台算是對春天的一種禮讚。

2015.4.27

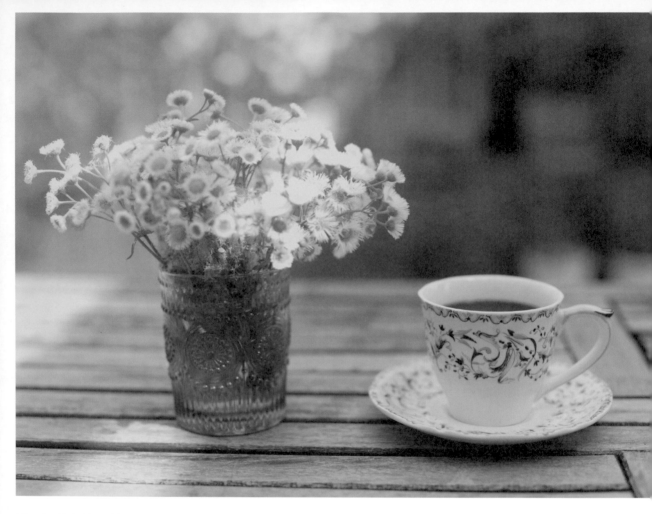

摘一把牆角的野菊作伴，一個人的咖啡也不寂寞。

2015.5.8

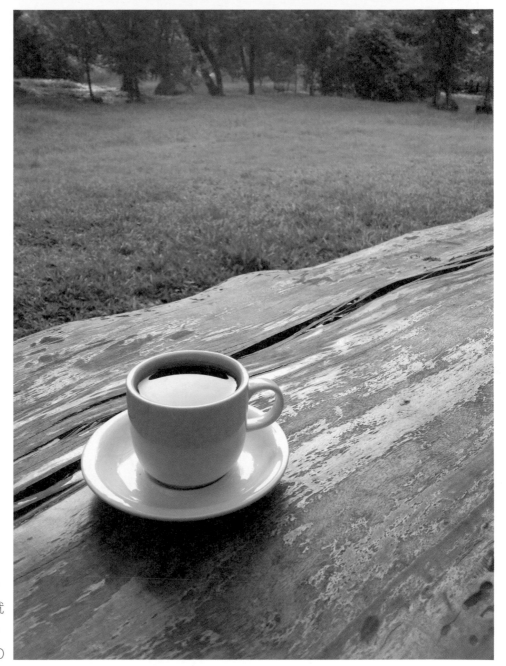

在野外健行踏青，
一杯咖啡對望山林就
是最好的歇腳時光。
2014.8.20

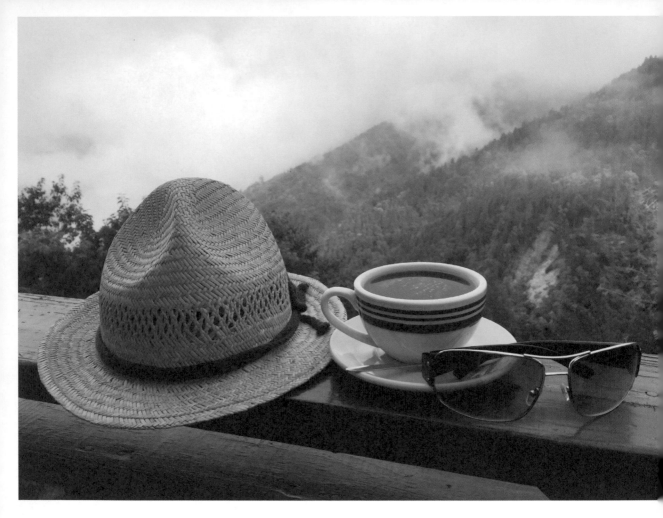

來一杯山嵐咖啡，此刻心境有如山嵐飄渺，輕柔無垠。

2015.6.19

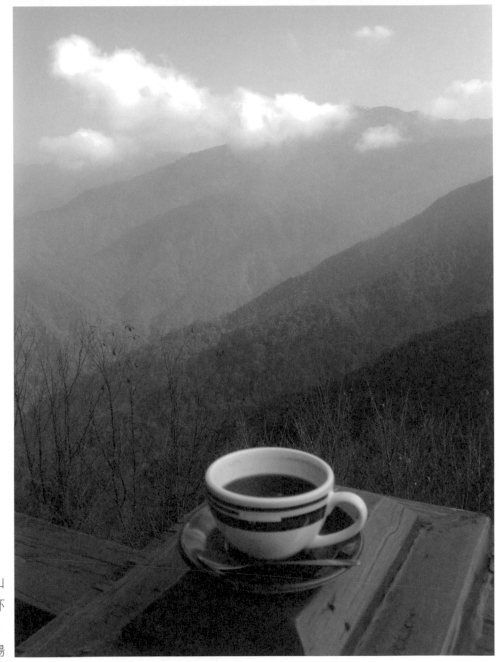

來一杯青嶺咖啡，山頂的白雲莫非是我杯裡剛剛飄移的香氣。
2015 1.2 大霸農場

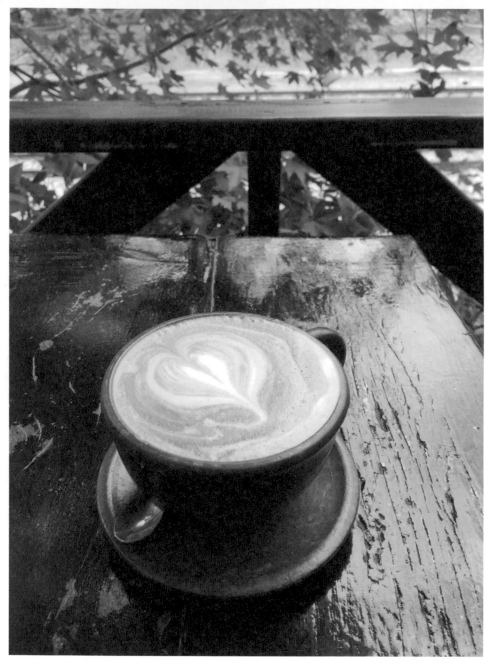

楓樹下喝咖啡，微風
吹動樹梢眼前一片翠
綠，我的心啊！和楓
葉一樣搖曳。

2015.12.5
苗栗勝興車站

日光流瀉，冬日的青
石上有一杯單純的咖
啡讓人心頭溫暖。
　　2016.1.1 北埔

香樟樹下，夏日的咖
啡映著枝葉茂密的身
影，心靜自然涼這句
話， 要一顆躁動的心
歷經無數焠鍊才能體
悟。

2016.7.24
苗栗天空之城

昔日的國小如今招生不足，被改成咖啡館，在國小操場邊的長廊上喝咖啡有一種時光倒流的感覺。

2016.7.30
新竹大山背豐山國小

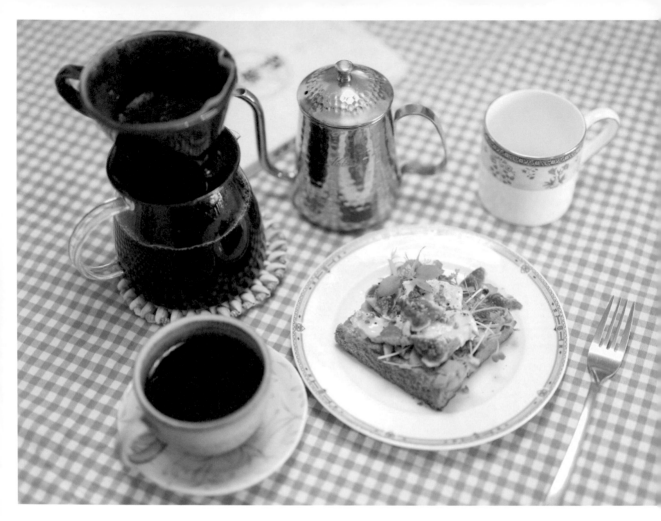

咖啡和無花果乳酪烤吐司

2015.10.23

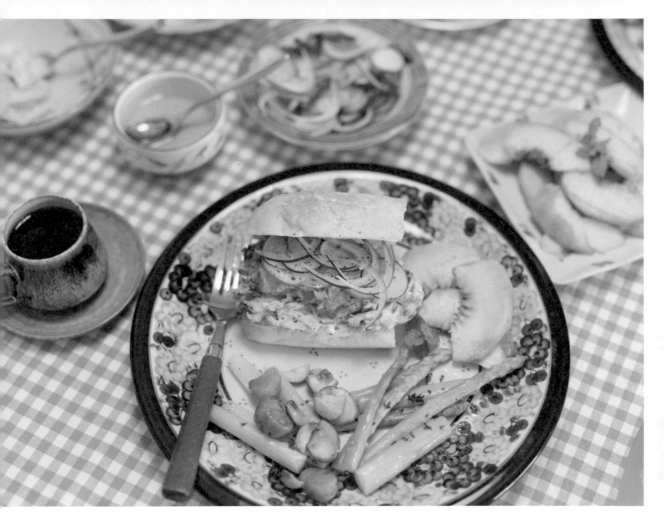

早餐來一杯咖啡很精神，配上義式帕里尼夾煙薰鮭魚煎蛋，蔬菜和水果。

2015.12.16

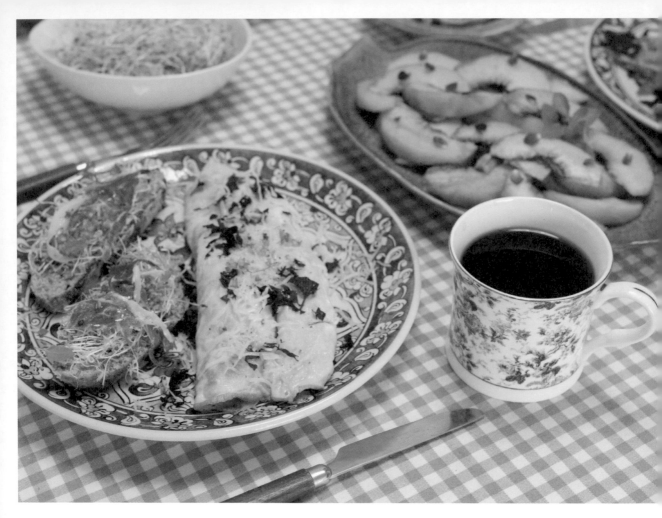

咖啡配法式香草歐姆蛋和苜蓿芽火腿開放式三明治。

2015.9.24

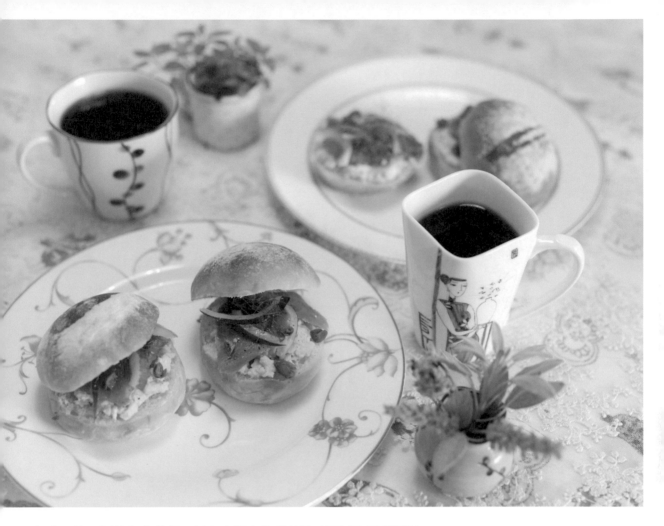

咖啡配炒蛋燻鮭魚小漢堡，插在小瓶上的香草隨時可以取用當配料。

2015.10.31

冬日的晨光斜射入窗，來一份咖啡配西班牙火腿烤麵包，感覺很溫暖。

2015.11.25

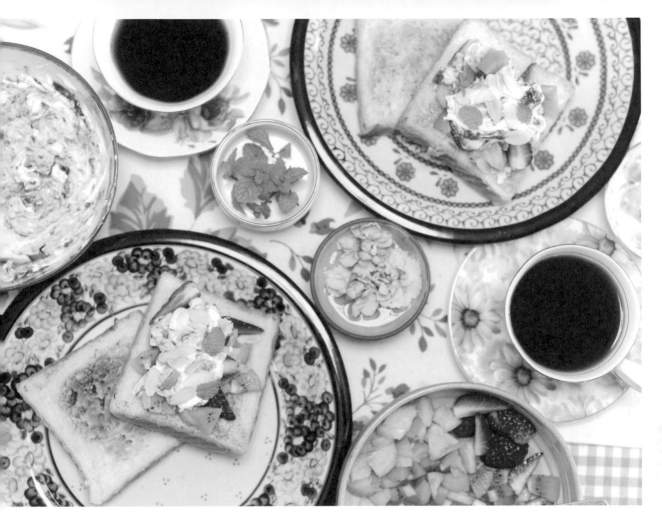

咖啡配奶油水果普切塔，冬日寒冷，我們的身體會有一種需求熱量的本能。

2015.12.25

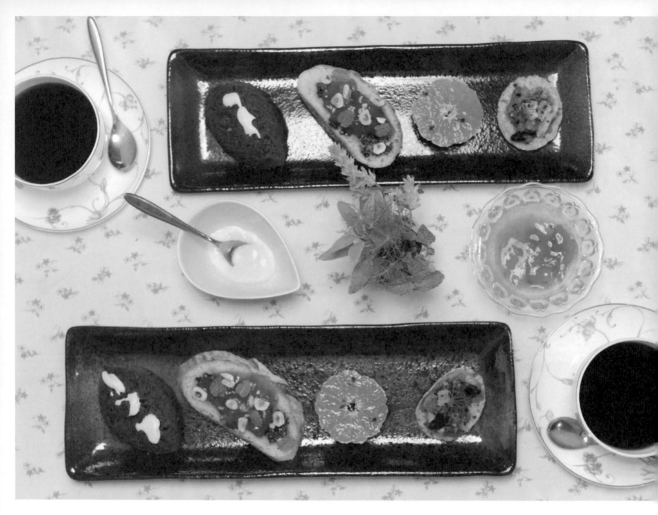

咖啡配四種下午茶點心，奶油檸檬醬紫薯泥餅，柿子醬桂花烤麵包，茨歐鼠尾草花橙子，番茄紅豆酪梨醬玉米片。

2015.10.29

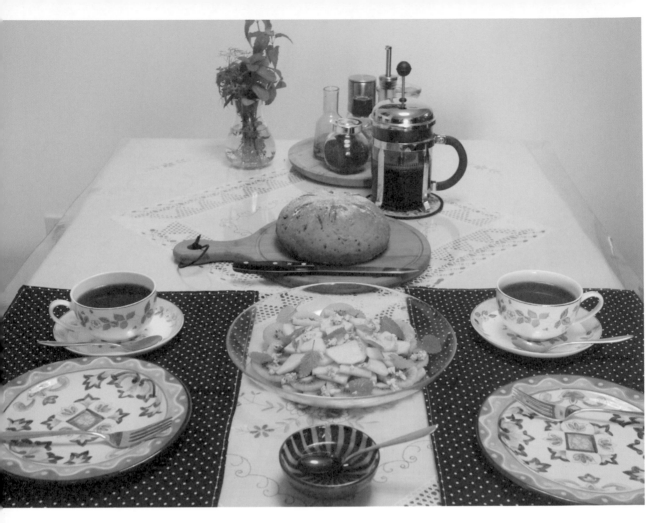

法式濾泡壺咖啡配紫薯烤麵包和蘋果奇異果沙拉。

2014.5.1

淡咖啡配全麥烤麵包，布里乳酪和金桔帕馬森乾酪沙拉。

2014.11.9

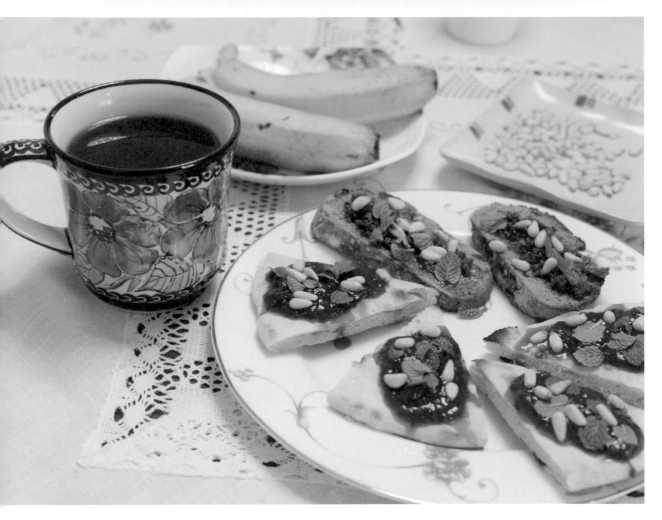

咖啡配松子草莓醬烤餅和桂花糖蜜烤餅。

2015.3.26

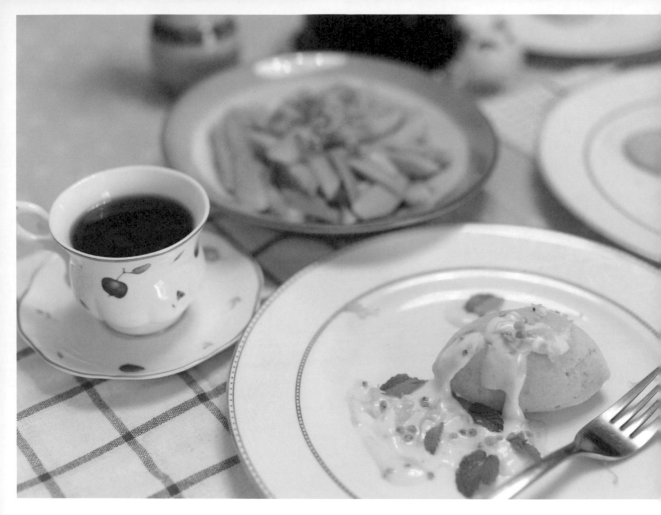

咖啡最適合配奶油甜點，可以解膩並平衡甜度，下午茶來一杯咖啡配奶油檸檬醬瑪德蓮小蛋糕，感覺很滿足。

2015.4.30

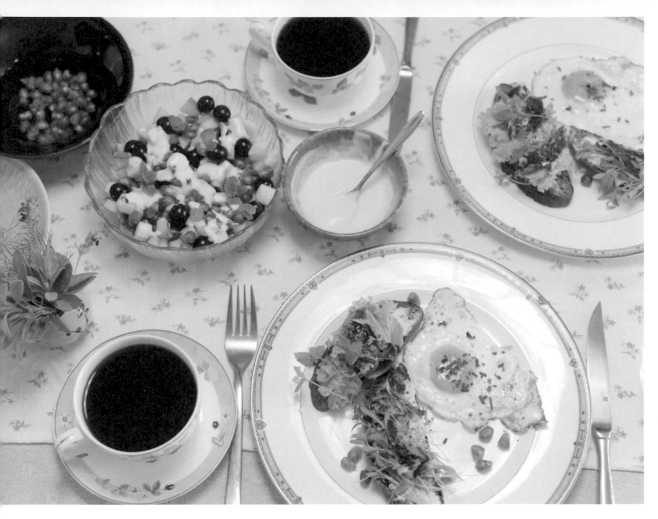

早餐是很個人化的，每個人喜歡的早餐天南地北，不過不管什麼早餐，我都不反對來一杯咖啡。

2015.9.20

攝影之路

攝影的樂趣除了作品的呈現和生活經驗的分享，
更難得的是體驗旅途上不可重複的人事物，攝影之路就是人生之路。

我大學畢業後就開始使用底片照相機，那時利用假日到處跋山涉水，就到處拍照，有時拍了幻燈片就用幻燈機打到牆上和同學或朋友一同欣賞，純屬個人興趣，沒有什麼特別的想法。隨著科技進步相機進入數位相機時代，而剛好從那時起正好也是我工作最繁忙的時期，基本上也沒什麼時間到處去拍照，就這樣我的底片相機大部分時間都處於封存狀態，二十年後甚至很難找到底片來拍照，底片相機如過氣英雄已無用武之地。數位相機一開始標榜全自動傻瓜相機，不用太花腦筋，每個人都能拍出清晰照片，但重點是照片的呈現太過單一化，而喜歡攝影的人喜歡獨特創作的風格，因此又有高品質的單眼數位相機相繼問世，科技不斷創新，如今相機，

手機，平板電腦都已數位化，而人手一機的手機其照相功能更是非常強大，完全可以滿足普羅大眾的需求。

所有攜帶式的個人電子設備幾乎都有照相功能，因此照相可以根據手邊有什麼設備就用什麼設備，我是手機，平板，傻瓜相機，單眼相機通通來，重點是你到底拍什麼？一般人最常拍的可能是風景和美食，我也不例外，但慢慢在拍攝的過程發現，設定一些和自己生活或寫作相關的主題來拍攝更專注，平時你可能不太注意的居家生活細節，你會因為攝影而發現生活的新美學和許多樂趣，旅途中的風景和人文會因攝影的觀察而發現一些獨特的事物。

總之攝影之路是充滿未知的，但好奇和發現的過程又處處令人驚豔，透過

個人親身的造訪和體驗又讓人學習到很多學問，讀萬卷書行萬里路，這對攝影愛好者應該就是最好的寫照。

攝影的範圍太廣，做為樂趣之一遇到什麼拍什麼，但不同的主題需要關注的元素不一樣，這就需要一個學習的過程，相機和攝影技巧不是最重要，畢竟今日的相機質量相差有限，而且攝影技巧稍加反覆練習不是什麼難事。重點還是在特定項目上你要呈現何種特質和風格，攝影者用光作畫，其實也是設計師，室內靜物可以創作設計，大自然的風景雖沒法製造但可以選擇和等待，人物攝影可以捕捉瞬間情感，而旅途趣事可以隨機偶遇記錄當下。攝影之路就是人生之路，路上遇到的風景和人物無法重複，而且相機定格的影像無法重來，

把握人生短暫時光，記錄日常當下美好，好好做自己就會發現許多生活的美學。

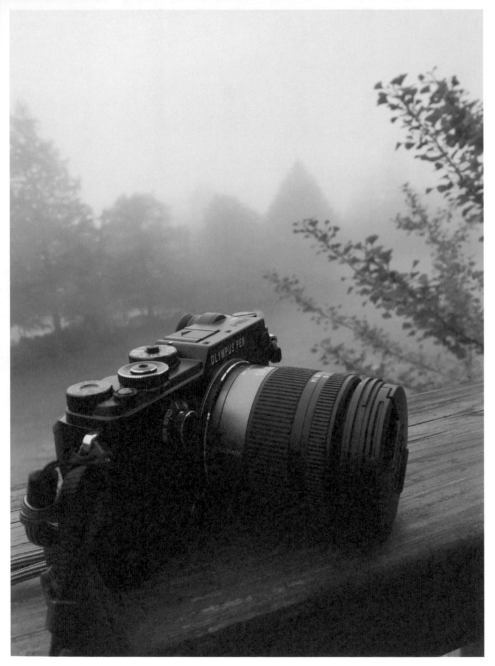

攝影不一定要有多名
貴的器材,只要有一
台簡單的相機或是手
機就可以開始了,重
點是把心打開,把腳
邁出去。

2015.5.25

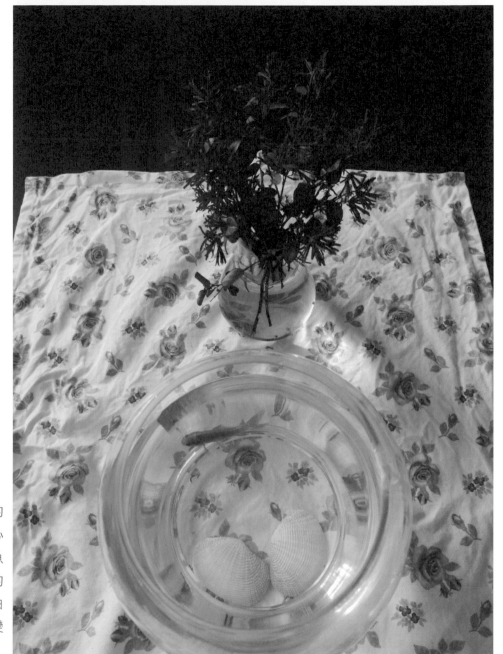

攝影就從居家生活的
一切開始，學習用心
觀察，客廳桌上的魚
與花表達了動與靜的
概念，顏色的層次由
前往後依序由淺變
深。

攝影的樂趣之一是觀察，吊在櫥櫃門把的一對藍色隔熱矽膠小手套，白色的木門襯托出主體顏色，畫面簡潔有趣。

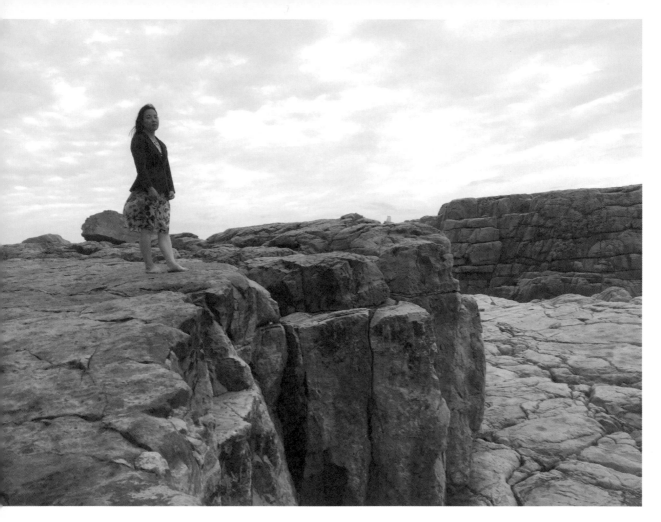

人物攝影因為以人為主，有的展現人物的表情特寫，有的著重在整體情境的訴求，太過複雜的環境會影響畫面的表現，雖然大光圈可以虛化環境，但簡潔的天然環境可遇不可求，巨石斑駁，天光雲影，只要讓人物自由表現就可以了。

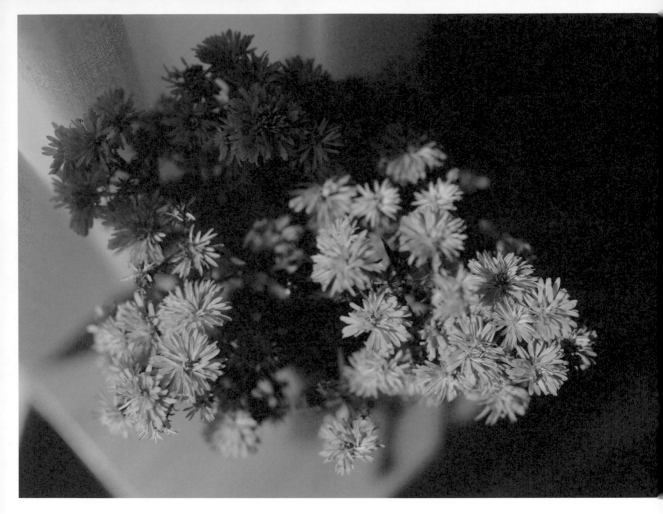

攝影的練習可以從靜物開始，靜物不會動可以耐心拍攝，光線很重要，窗旁的紫菊半掩在布簾的光影裡增加了畫面的層次。

2014.10.1

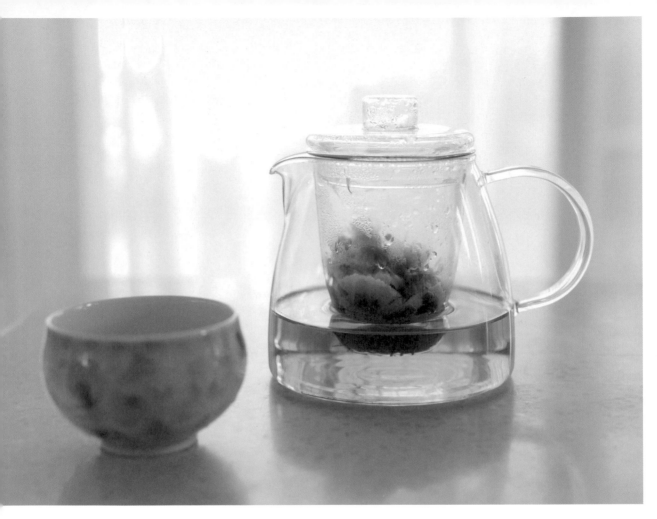

學會攝影，生活中總有一些令人驚奇的事物可以記錄，沒喝完的菊花茶隔夜之後，竟然變成像翡翠一樣晶瑩剔透。

2014.10.1

身邊小動物常常會有有趣畫面，你需要的是等待，小貓主要是捕捉其明亮的雙眼。

2015.3.6

攝影不見得非得高山大海，風景名勝，不必捨近求遠，當陽光灑落在做菜的圍裙上，居家小築裏面也有亮麗的風景。

2015.2.10

玫瑰花不用總是制式化的插瓶，拿個陶碗放些水養在水面上，優雅的身影感覺沒那麼高傲。

2015.3.25

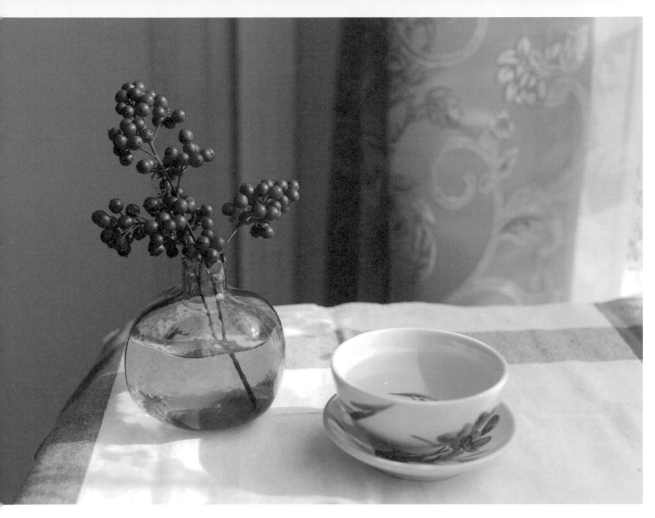

即使像喝茶這樣很生活化的場景，也可以簡單的取景，攝影的技巧可以訓練，但取景需要美學的眼光。

2015.5.2

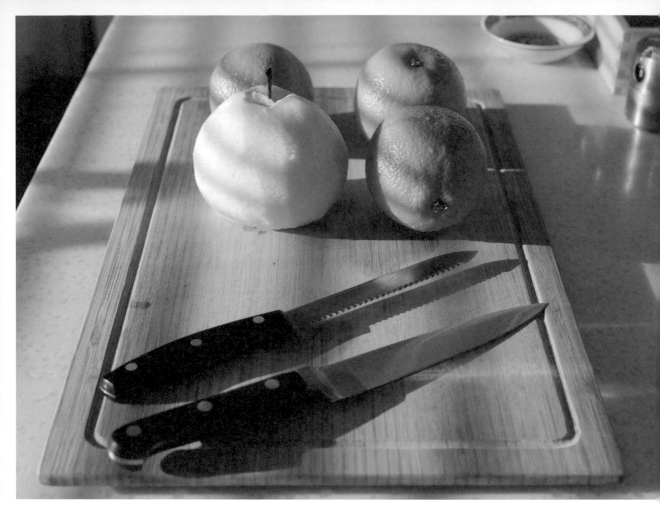

即使削水果這樣簡單的生活細節，光線合適的話拍一張也很有故事性，梨子已去皮了，閃著刀光的利刃彷彿可以回溯到它原來的面貌。

2014.9.28

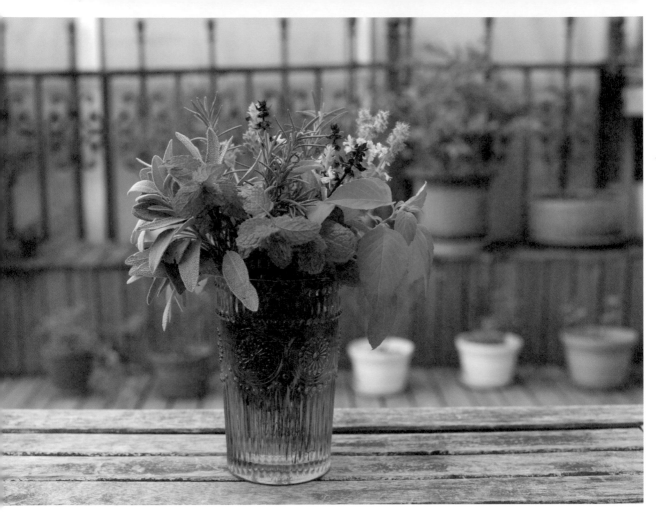

自種的香草在秋天收割，做菜前先插在瓶裡，用相機記錄生活的點滴，因為很快就要入冬了。

2015.11.3

攝影有時更是一種減法藝術，畫面有時不要太多色彩，褐色的花架上，青花瓷瓶裡插著盛開的黃菊，在白色的窗簾背景下層次分明而立體。

2015.4.27

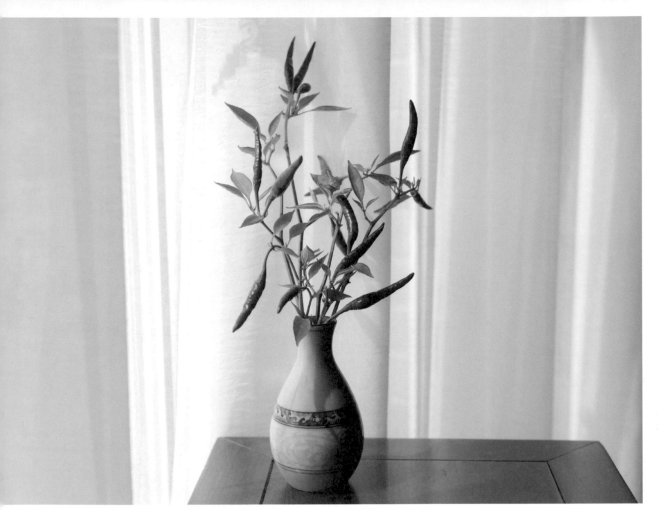

練習用不同角度去看人事物，自種的辣椒採收後拿來插花，也是一種不同視角的生活美學。

2015.10.18

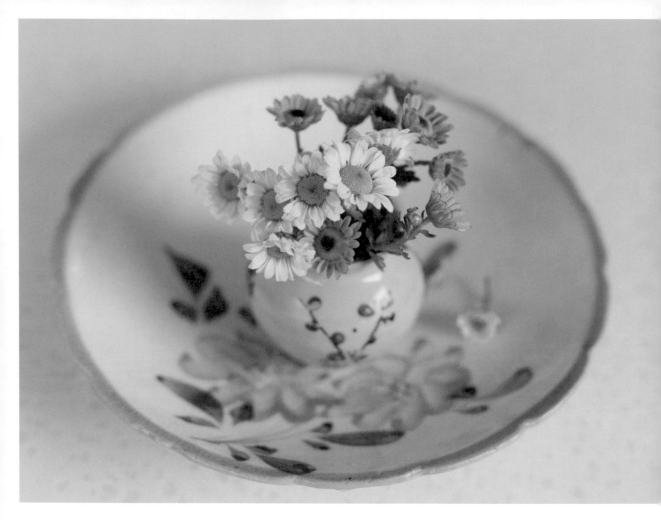

小雛菊和盤底朦朧的菊花圖案互相呼應，造就一種虛實相生的氛圍，攝影有時需要創作一個有關聯的場景。

2015.11.1

做菜的材料和器具之間也有簡單的美學，翠綠的蒔蘿放在淺淺的白色磁盤上，做菜前也值得拍一張。

2014 秋天

攝影的要素很多，除了主體之外，最重要的便是光線，光線的分佈會讓畫面的層次更立體，因此移動位置和角度非常必要，我通常都是在身體移動的節奏下，在某個心神領會的瞬間按下快門，完成腦海中的畫面。

2017.2.2

黑白攝影可以讓畫面
收斂，讓低調的畫面
更專注在主體的形狀
和層次，到現在仍然
有很多攝影愛好者喜
歡用黑白畫面來表
現，事實上黑白攝影
和中國水墨一樣，所
謂墨分五色，黑白之
間仍然有許多灰色的
區域，這和人生是一
樣的。

開著藍色小花的芡甌鼠尾草放在裝菜的餐盤上，用來呼應盤底蝴蝶的飛舞，這是虛實相生的一種手法，飲食也是生活的藝術。

2015.11.2

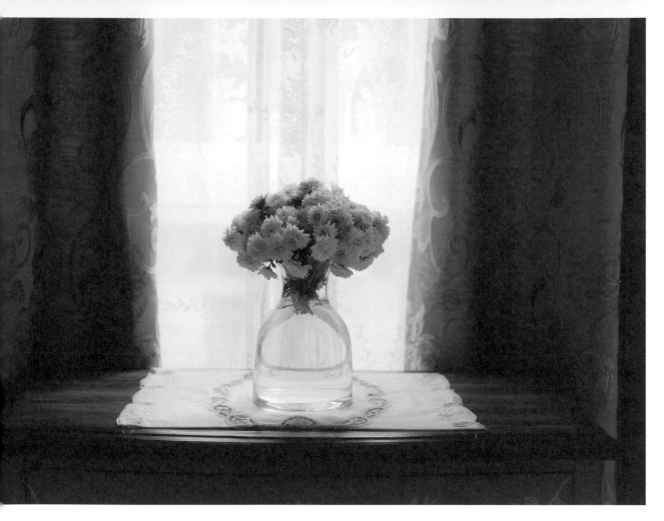

窗邊的雛菊像鄭愁予的小詩帶著淡淡的憂傷，我嘗試用攝影來表達詩中意境。

2016.10.16

自種的香菜開著白色的小花，把它插在小瓶裡，用黑白攝影來簡化和內斂一張春天的容顏。

2016.6.19

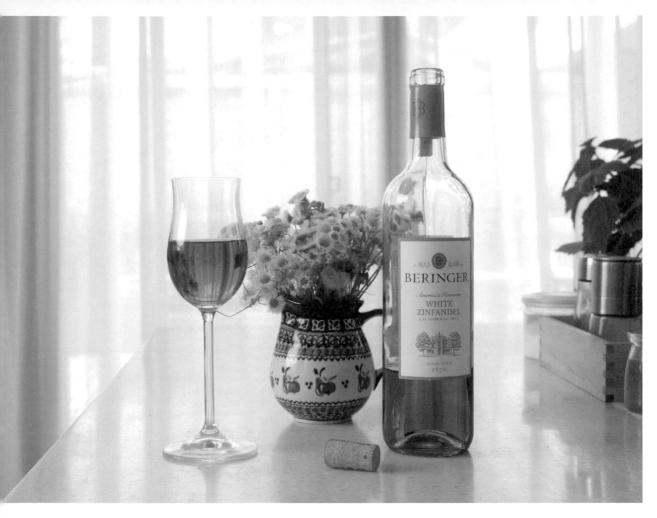

廚房料理檯上的玫瑰紅酒像晶瑩的寶石，喝酒的儀式便是隆重地先拍一張照片，再來品一杯天之美祿。

2015.5.5

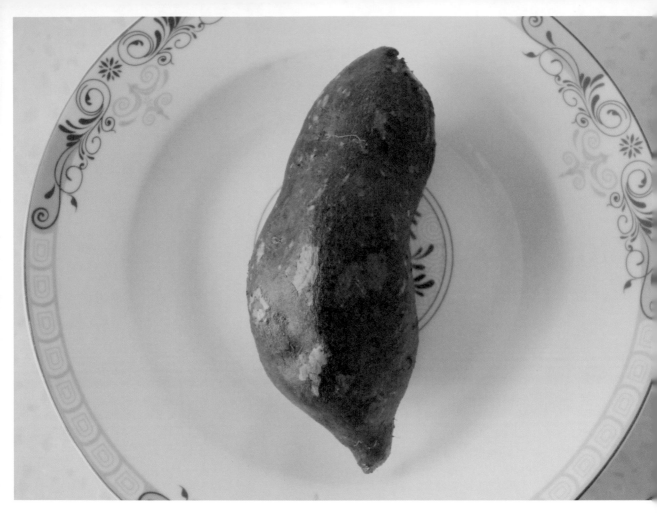

生活中會遇到什麼你很難預料，我這輩子遇到最驚奇的事件之一，便是做菜時遇到一顆長得極像台灣的番薯，而且還有中央山脈呢！於是拿起相機拍照留念，做為一種幸運機緣的印記吧！

<div style="text-align: right">2014 秋天</div>

年輕時攝影總喜歡翻山越嶺，追求外在的風景，等年紀漸長，發現居家身邊也有很多垂手可得的美景，不必捨近求遠，這也許是我個人攝影之路的回歸。

2017.12.12

出外旅行

旅行與其說拉近了你和外在世界的距離，
不如說是拉近了你和人的距離以及你和你內心世界的距離。

說起旅行，每個人的出發點和目的不同，很多人說等我有時間了或存夠錢了，要去哪裡哪裡旅行，要帶誰誰去旅行，往往一輩子也沒能實現，這不是光時間和金錢的問題，更大的問題是自己心靈的侷限，尤其一個人去旅行更是許多人的心理障礙。

不管你為何去旅行，旅行即使同樣的地點，不同的時間去也有不同的風景，會遇到不同的人群，碰到不同的事物，會有不同的趣事和體驗。有些人雖然外出旅行甚至輾轉萬里，但依然封閉在自己小小的世界裡，對當地事物一點不感興趣，這個不食那個不吃，這個不參加那個不接觸，當然有些人就是純粹看看風景吃吃美食別無所求。每次旅行都讓我充滿好奇和期待，我到任何地方

旅行一定儘可能去體驗當地的民俗風情和人文事物，當地美食美酒特產或手工藝品更是不會錯過，去仔細看看不同地方的建築，藝術品和各種日常活動，每個人生活的經驗不同，旅行剛好也去體驗不同世界的人他們的生活和思想，另外在旅行途中會碰到很多有趣的事物，也給人帶來一些驚喜和樂趣。

結伴旅行固然樂趣，一個人的旅行更是一種挑戰。一個人的旅行首先要克服個人心中的恐懼，人都是怕孤獨的，一個人隻身前往一個陌生的地方，接觸陌生的人群，而且途中太多的不可預知，這時你必須靠自己去解決所有你遇到的問題。可以說一個人的旅行是自己和自己對話的過程，當你去做了，事實上並沒有想像中那樣恐懼，人最恐懼的

其實是自己內心的不自信，哪一天當你真的背著背包一個人去旅行，你會發現很多你平時看不到的風景，你會發現即使陌生人他們的喜怒哀樂和七情六慾與你是一樣的，你會發現各種生物而人不過其中之一，你會發現海闊天空而人非常渺小。當你發現一個人的旅行並不寂寥，而且還相當開放自由，你的心理會更加強大而自信，甚至可以享受一個人的孤獨。雖然我們也許不必像古人徐霞客那樣，翻山越嶺萬里獨行，但人一輩子至少一定要有一次一個人的旅行，去體驗和上帝對話與和自己對話那其中的奧妙。

去哪裡旅行不重要，如果你的心靈是封閉的，到哪裡都是寞落而一無所獲，如果你的心靈是開放的，無論到哪裡都是驚豔連連而收穫滿滿。旅行與其說拉近了你和外在世界的距離，不如說拉近了你和人的距離，尤其是一個人的旅行，拉近的是你和你內心世界的距離。

重慶麻辣火鍋店一路北上，紅紅火火直竄北京，吃火鍋的人們座無虛席。

2015.1.24 北京

財神爺鬍子這麼長，可我怎看你都像個女的？

2015.1.14 北京

零下六度，我媽就差點也把我的眼睛也給裹上了。

2015.1.14 北京

嗯～這百里香還真香，要是能燉上牛肉就更好了。

出外旅行抱著一顆開放的心隨時會遇上新鮮事,在法國搭火車剛好車上遇上一位學中文的外國人,用中文一交談發現他正很用功地在學習中華文化。光線從窗外照在他的臉龐,我用相機捕捉了一個溫暖的笑容。

2007 法國

242

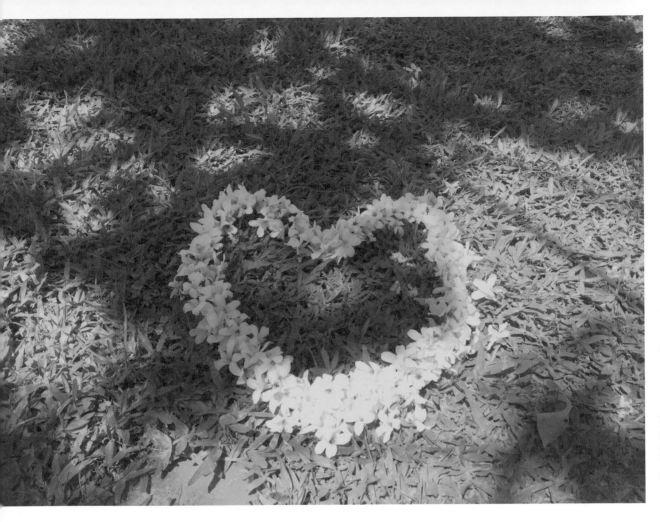

有心人把遍地掉落的油桐花排成一個心型，多麼美麗的祝願啊！

2015.4.14 苗栗

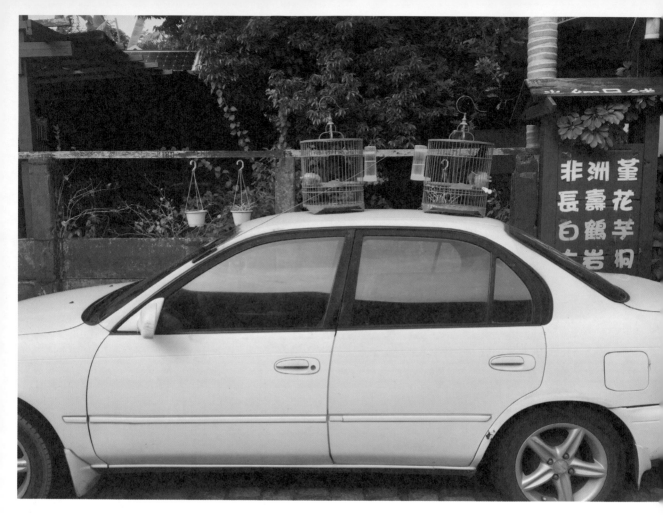

遛鳥大哥，待會兒開車前你得記得收籠啊！

2015.11.14 湖口老街

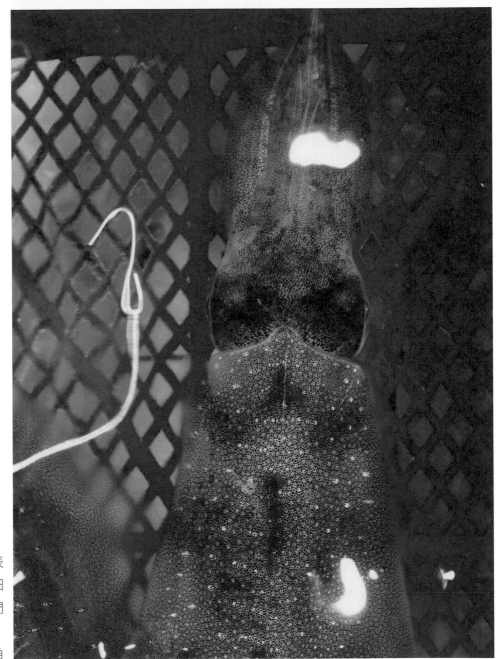

會變色的烏賊全身表皮佈滿變色神經細胞，難怪總是被人們誤認為黑道大哥。

2012.10.7 鼻頭角

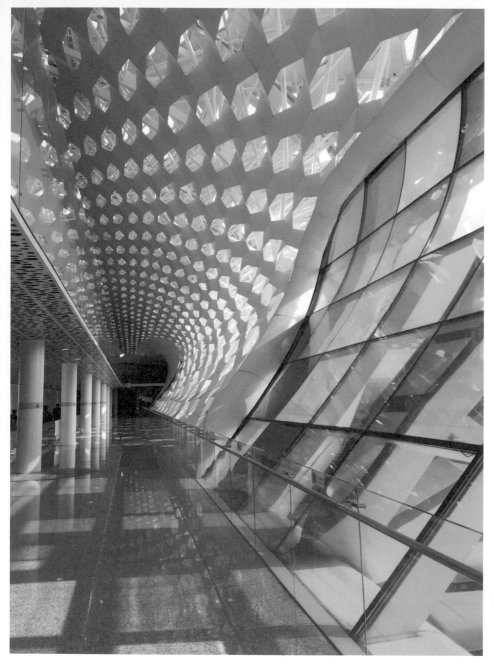

深圳的寶安機場見證
了一個小漁村蛻變
成一座超大城市,這
個城市只要你擁有技
術和創意,機會永遠
像鑽石和珠寶一樣璀
璨。

2015.1.24
深圳寶安機場

送一箱紅酒到快遞公
司準備寄給朋友，碰
到一位老兄也要寄快
遞，他寄的是一隻翡
翠般的青蛙。

2016.3.15 竹北

外出旅行，一月份在
北海道，大雪已經
導致很多航班停飛，
在一家旅館內打開窗
簾，窗外依舊大雪漫
天，什麼也不想就喝
一杯綠茶，靜靜地看
著雪花墜落的身段，
輕柔而美麗。

2017.1.19 北海道

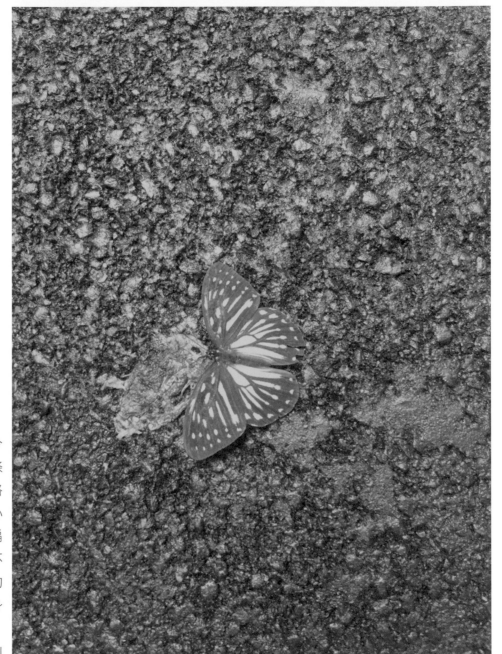

出外旅行總會碰到令人震撼的事情，一條通往飛鳳山的柏油路上，一隻蝴蝶不小心被路過的車子壓扁了，殘骸已經乾扁不知有多久了，而牠的同伴一直守在牠的身邊不肯離去。

2017.7.11 飛鳳山

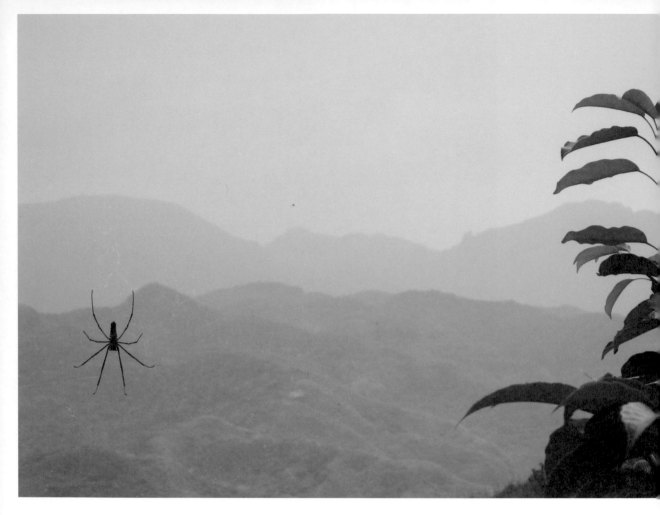

鼻頭角依山傍海，一隻蜘蛛倒吊在網上，不知道牠是和我一樣在欣賞風景，還是在等待獵物並且餓得說不出話來。

<div align="right">2012.10.7 鼻頭角</div>

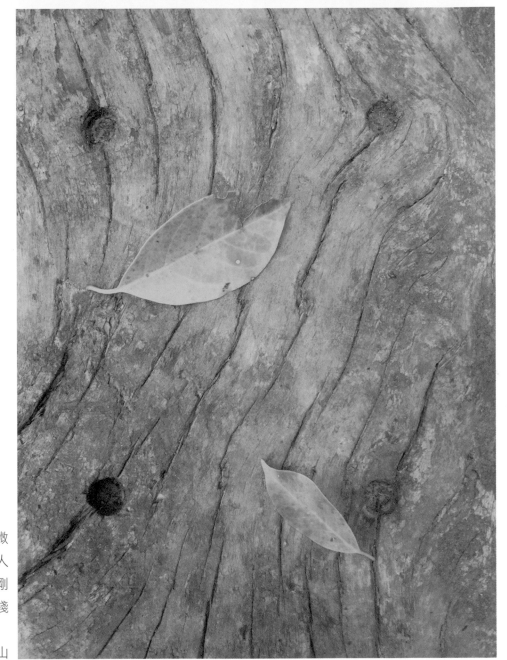

外出旅行，一些很微
小的事物也能觸動人
心，譬如兩片落葉剛
好掉落在山路的木棧
道上。

2016.8.10 獅頭山

出外旅行的最大收獲是增廣見聞，平常喜歡吃蜂蜜，但不知蜂蜜是如何產出來的，在北埔遇上養蜂人家，親眼目睹傳說中的蜂王，紅色的蜂王體型也沒特別大，但蜂群以她為尊，見證生物家族的群聚向心力，我用手機拍下這難得的畫面。

2017 北埔

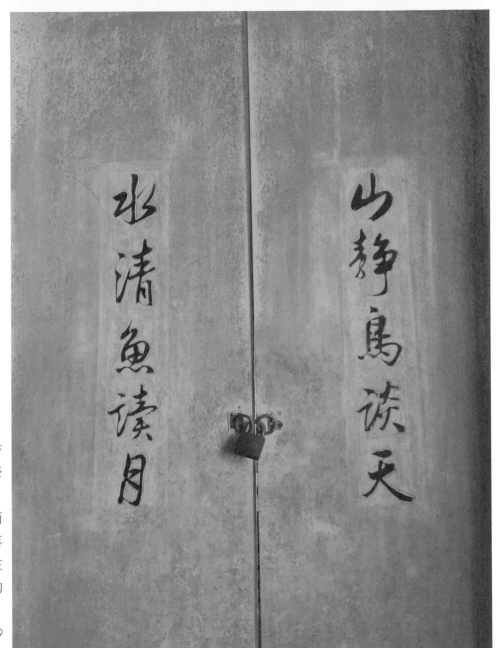

出外旅行可以跳脱書本知識的框架，一些很好的詩或是絕句，往往不在書本裡，而是隱藏在民間的院落裡，譬如這個書寫在石湖漁莊廂房門上的對聯。

2016.12.9
蘇州石湖 魚莊

出外旅行，城市有城
市的魅力，而山野有
山野的樂趣，城市的
一切我們通常太熟悉
以致於麻木了，而山
野的高山大河往往充
滿了原始的生命力，
彷彿可以喚醒我們激
情的青春歲月。

2017.2.6
花蓮太魯閣

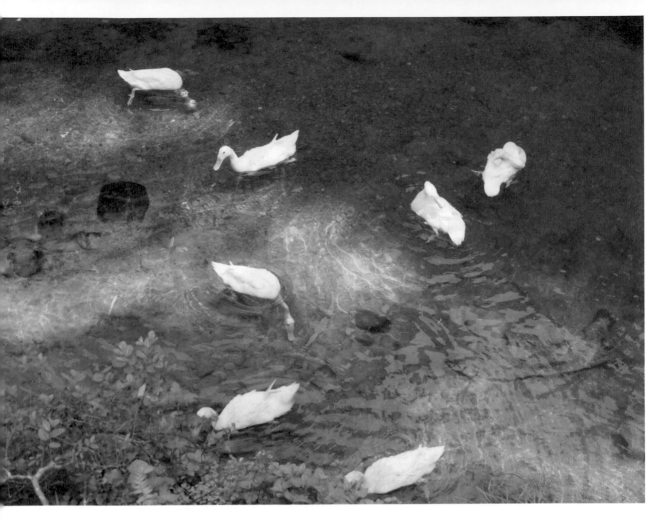

炎炎夏日去爬獅頭山，山下流水淙淙，溪流清澈見底，一群白鴨沐浴清潭，真是羨煞人也。天光從樹梢掩映著緩緩的水流，鴨子嬉戲得不亦樂乎，駐足俯瞰良久，不知不覺竟也暑氣全消，古有望梅止渴，我卻有望潭去暑之感。

2017.7.11 獅頭山

外出旅行除了吃喝玩樂，有時要挑一些比較偏僻的荒野，體驗一下生存的意義。內蒙古的冬天氣候嚴寒，每天都是零下二三十度，在草原上遇到一位和我們同齡的牧羊人，獨自一人在這冰天雪地裡放牧一群綿羊，我和同學Anthony一起跟他合照，天寒地凍，我把剩下的半瓶北京二鍋頭送他，聊表這天涯一面之緣。

2017.12.28 內蒙古

出門旅遊雖說吃吃喝喝，但用手機隨手拍下的晚餐卻也是難得的回憶，在紹興的咸亨酒店體驗了用大碗喝黃酒的滋味，也順便回味了魯迅筆下的孔乙己和他的茴香豆。

2017.8.16 紹興

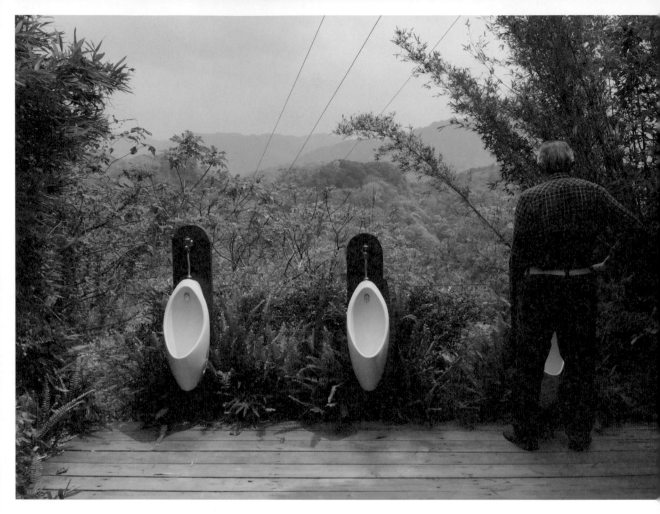

出外旅行， 各地生活條件不一，最怕碰到髒污不堪而且通風不良的廁所了，像這樣空氣清新而且遠眺青山白雲的廁所真是令人銷魂啊！這是我這輩子上過最棒的廁所了。

2016.4.3 北埔 綠世界

出外旅行，總是會讓人感悟人生，就像遇到的這隻小青蛙一樣，有時我們得學他睜一隻眼閉一隻眼。

2007.5.1 沅江

出外旅行，可以體驗世界各地的法則，世事不能盡如人意，真正碰上了，只能放手一搏一決高下。

2013.8.26 恆春

出外旅行，每個地方都會有不同的故事發生，我只是忠實地記錄眼前的這一幕。

2012.1.9 台東海岸

出外旅行，偶爾也會
覺得人生有些迷惘，
就像這茫茫天涯路，
何處才是盡頭呢？
2017.12.26 內蒙古

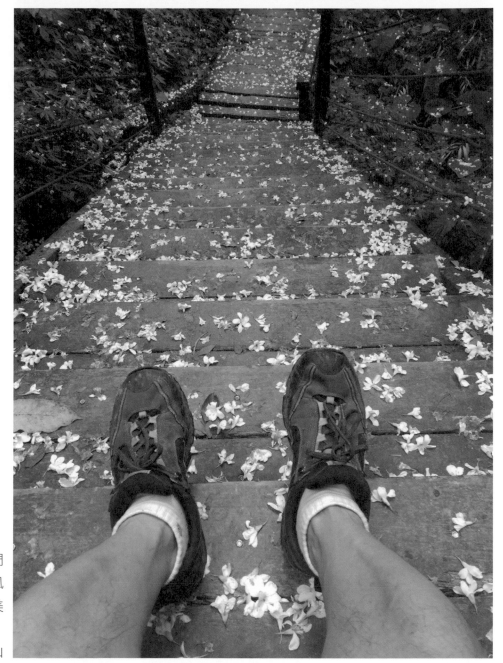

出外旅行，常常我們
一路追逐眼前的風
景，卻忽略了腳下美
麗而細微的事物。
　　2017.5.8 獅頭山

生活收藏

每個人或多或少都有一些收藏，很多人的收藏是想要增值和賞玩的，
而我的收藏大部分是日常使用的生活器具。

說起收藏，每個人的興趣和目的不同，收藏的東西也各異其趣大相徑庭。

每個人或多或少都有一些收藏，很多人的收藏是想要增值和賞玩的，像古董，字畫，郵票，雕刻，陶瓷器皿，甚至金銀錢幣和翡翠寶石。很多人收藏紫砂壺但從來不用來泡茶，收藏雞缸杯但從來不用來喝茶，收藏翡翠寶石但從來不曾穿戴，收藏陶瓷碗盤但從來不用來盛菜裝肴。我個人剛好相反，與其說有什麼個人收藏，倒不如說就是隨緣遇上了一些生活器具就買回來用了。我偏好買自己喜歡的碟盤來裝魚盛肉，買自己心儀的杯子來喝茶飲酒，買自己欣賞的陶罐來插花植草，甚至買自己烹調所需的鍋碗瓢盆來做自己喜歡的菜。

同樣是杯盤碟碗，不同的風格各異其趣，也不必一定要高檔名牌，但器具和湯水或菜餚的搭配確實會有不同的韻味，原則是物器同調相得益彰，譬如古老的菜餚用古樸的碗盤，新潮的菜餚用時尚的碗盤，黃酒和高度白酒用中式的小杯子，而葡萄酒用玻璃或水晶的大杯子，喝中國茶以小型陶瓷杯為主，而喝英式下午茶以寬口瓷杯為佳，此種搭配有實質的功能和文化的傳統。

日常生活的器物其實含有很多美學的底蘊，把這些美學融合到日常生活是最令人賞心悅目的，如果收藏只是束之高閣或者淪為一種炫耀的擺飾，那麼做為一個人那是矯情而虛偽的，不能真正的做自己，那樣在生活上看不到真正的美學，因此我比較注重美學的生活化，把美學徹底貫徹到食衣住行育樂中。美

學的天賦雖說與生俱來，但後天的培養最直接的就是多接觸美學的環境和東西，多參觀博物館，名勝古蹟，園林宮殿以及各地有名建築，並多參觀各種展覽如書畫展，文物展，藝術展，攝影展，建築設計展，服裝設計展等等，多參觀各種舞蹈表演和戲劇表演等等，看多了美學的東西也有潛移默化的效果，而且可以培養出美學系統歸納的能力。

生活收藏是美學的一部分，它把日常生活點綴得更多彩多姿，這個始於生活器物的小小收藏，反映了主人的風格和價值觀，最後也收藏了生活的諸多美好。阿里巴巴主席馬雲的收藏很特別，他收藏世界各地的鹽，岩鹽，海鹽，湖鹽，礦鹽，火山鹽等，每有訪客到家，他樂意把世界各種鹽分享給他的客人品嚐，算是一種人生滋味的體驗，這也是一個很特別的收藏，反映了主人特有的品味。

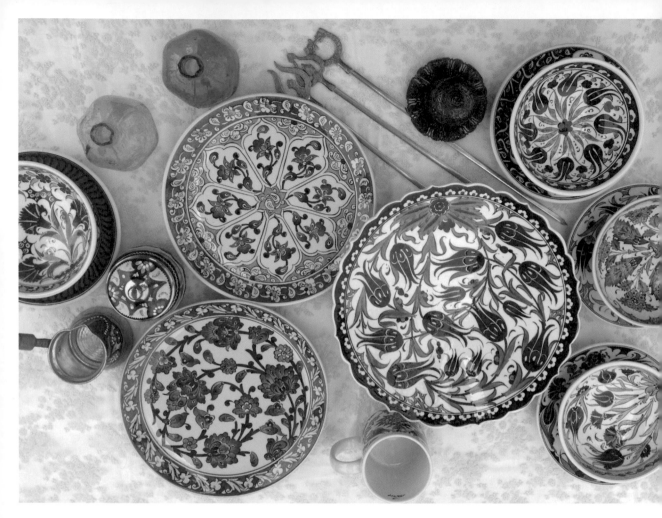

旅行中購買的土耳其碗盤，用來裝沙拉和酸奶。

2015.6.5

在新竹湖口老街掏到的寶，台灣光復初年的盤子，用來裝炒米粉有兒時的記憶。

2015.4.23

也是在新竹湖口老街找到的，台灣光復初年的碗，用來裝滷肉飯，吃起來有懷古的感覺。

2015.4.12

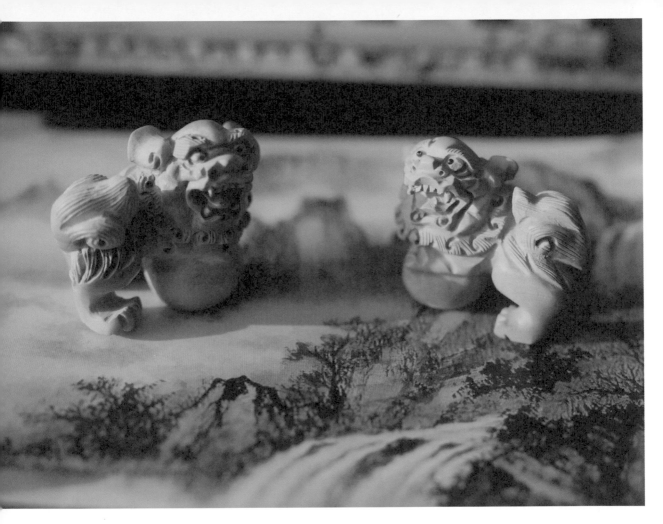

在上海城隍廟附近，從一個自雕自售的小販攤上購買的黃楊木雕刻掌上小對獅，放在電腦桌旁偶而把玩可以舒緩疲勞。

2015.2.10

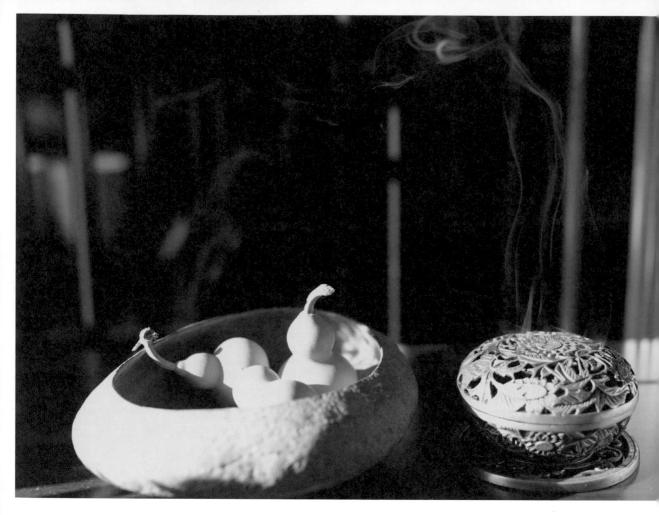

在北京潘家園舊貨市場購買的雕花銅香爐，喝茶時拿來焚香正合適。

2015.2.10

出外旅行途中從路邊小販購買的竹製紙鎮，寫字時拿來固定宣紙。

2014.1.21

不像藝術品的觀賞用途，生活器物的價值在於日常實用，大小方形盤拿來裝水果很合適。

2014.10.27

碟和碗，小碟裝蘸醬，小碗裝湯水，器物的圖案也是有趣，這樣看起來好像一隻魚悠遊於開著荷花的水塘。

2014.10.27

碟和盤，葉子形狀的小碟我常拿來裝花生米，湖水綠的淺盤常用來裝沙拉，這個畫面也有趣，好像一片樹葉浮在一個小小的湖泊。

2014.10.27

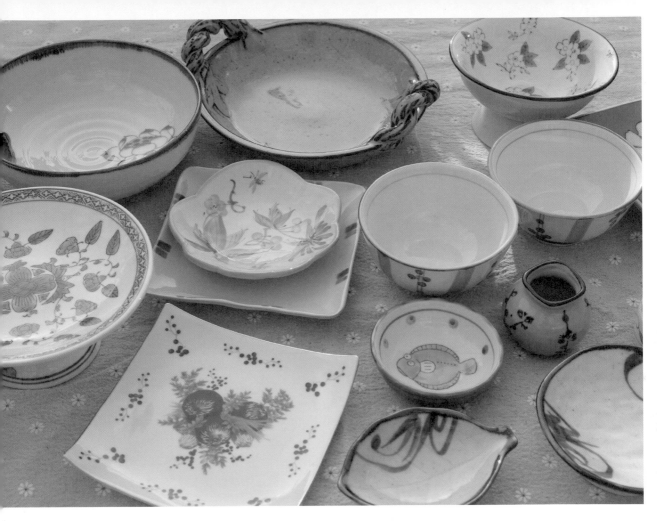

各種碟，碗和盤，洗乾淨後拿來曬曬陽光，平時盛裝各種菜餚時很容易就忽略了它本來的面貌。

2014.10.27

在歷史博物館商店購買的旗袍造型書籤，讀書告一段落暫時闔頁，當你重新打開書籍時，彷彿那個人就一直守候在你歇腳的地方。

2014.9.28

葡萄酒酒瓶架，用餐喝葡萄酒時，彷彿有一個大廚幫你侍酒一般。

2014.4.9

小碟子通常用來裝小食或蘸醬， 不同食物的顏色會和器物的底色形成一種畫面的反差，飲食也是一門生活藝術。

2014.6.11

玻璃大碗和小碗，玻璃器皿拿來裝沙拉或水果感覺讓食物更加晶瑩和新鮮。

2014.6.11

藍色玻璃盤，大自然的食物藍色稀少，因而大部分的食物裝在藍色玻璃盤會顯得較出色。

2014.6.11

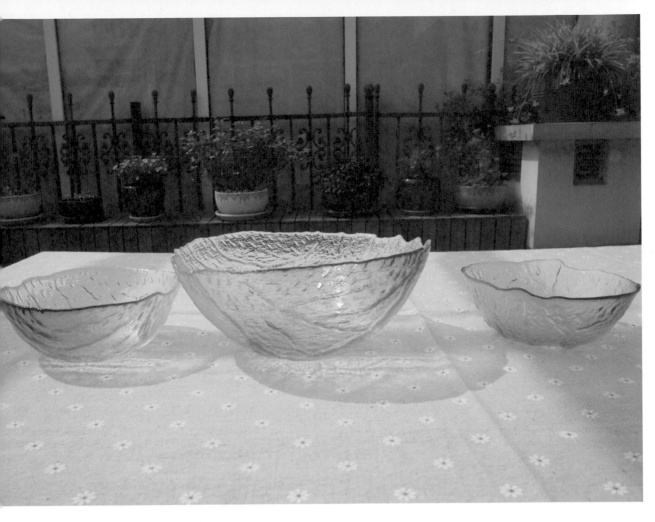

裝沙拉用的玻璃碗，尤其裝水果沙拉很合適。

2014.6.11

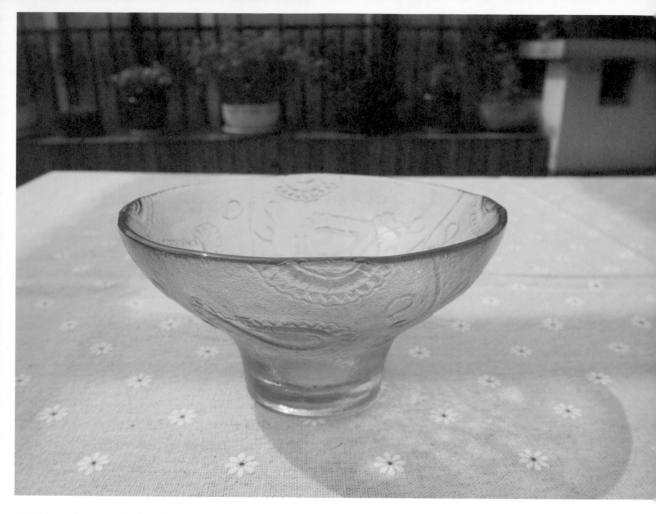

高腳小玻璃碗，把上桌的大碗沙拉分裝給個人食用時，就適合用小玻璃碗。

2014.6.11

在苗栗玉華陶購買的小皿和小杯，小皿也可以當平面花器，而小杯裝一杯青茶喝起來很放鬆。

2014.5.4

在日本京都購買的陶製箸架,吃飯時往往喝酒聊天, 總不能拿著筷子在空中比劃,需要有一個地方很衛生地暫放。

2014.5.3

在澎湖購買的貝殼茶墊和在日本輪島購買的漆盤，這個組合剛好適合放上一大壺熱茶。

2014.4.28

從澎湖購買的貝殼，海螺和珊瑚石，不僅可以當擺飾，而且大貝殼還可以拿來裝冷盤涼菜。

2014.3.9

在廣州南越王墓博物館商店購買的銅製龍紋杯墊，放上一杯龍井綠茶喝起來古意飄香。

2013.6.7

在日本京都購買有孩童戲花圖案的中式大湯碗，日本自古受中華文化影響，在日常生活的器物上仍有很多中國的痕跡。

2013.5.12

在苗栗華陶窯購買的陶製花瓶，加入稻草灰素燒的花瓶厚重質樸，適合插上一枝綻放的花朵。

2013.5.12

從歷史博物館商店購買的仿交趾燒壁飾祥獅戲球，現存的交趾燒原件以學甲慈濟宮的葉王交趾燒最為有名，這個小壁飾算是對家鄉的一種懷念。

在鶯歌老街購買的陶製小青蛙和鑄鐵小塘魚，因為做得惟妙惟肖，放在手上把玩，總令我回憶起小時候在鄉下老家抓青蛙抓魚的情景。

2013.2.11

用一箱法國紅酒從
好友Pony經營的圖騰
克換來的銅製神獸香
爐，喝茶時配上一爐
香煙，心境有如閒雲
野鶴一樣自由。

2015.11.24

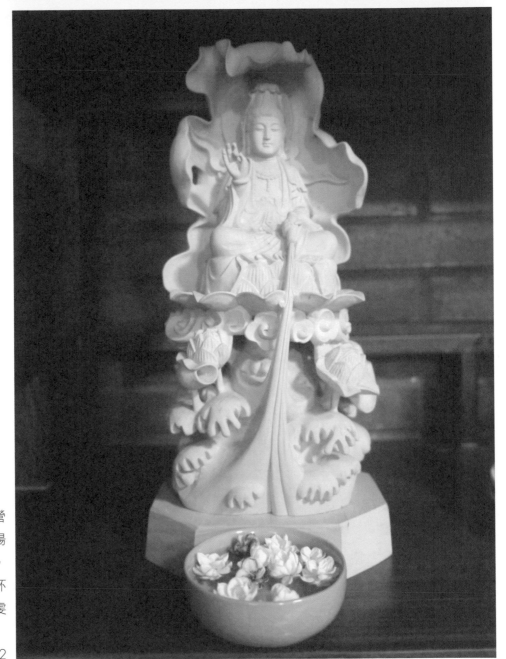

也是從好友Pony經營
的圖騰克購買的黃楊
木雕刻觀世音菩薩，
奉一小碟鮮花及一杯
清茶算是對菩薩最虔
誠的敬意。

2014.6.12

秋末的銀杏葉燦黃如金， 拾一把做為生活收藏，做為一段時光的印記，光陰總是稍縱即逝啊！

2014.12.16

不忘初心

曾經我們年輕時都有夢想，都想追求美好的未來，
可長大後卻往往被生活的壓力粉碎了當初的願望。
所幸，失敗可以重來，自己學習包容自己、找回自己、做回自己，
你會峰迴路轉，重回煙火人間，重新發現生活之美。

　　我們人從出生，求學到工作，都想讀好的學校，到好的公司工作，能找到好的伴侶，有好的家庭並有著好的食衣住行育樂的生活，那種年輕時追求美好未來的夢想，在長大後卻往往被生活的壓力粉碎了當初的願望。

　　人對生活的勇敢追求這背後隱藏著潛在欲望的一種驅動力，當人的欲望和能力成正比時無疑他是春風得意的，但不幸的是很多人並不真正認識自己，慾望太高而能力不及，這時人就容易勉強扭曲自己並讓自己偏離本性的軌道。當我們扭曲自己這就意味著夢想的破滅，進而開始發現生活的繁瑣碎片處處充滿醜陋，並且懷疑人生的美好到底何在，

而最初的心願是什麼似乎早已隨風遠去。

　　如果我們經由生活的磨難慢慢認識真正的自己，你會發現人生的某些追求是遙不可及甚至是沒有必要的，因為有些屬於成功人士指標的名權利是不屬於你的，因為每個人都是不一樣的，你就是你，永遠不可能成為別人。有了這個反思和認知，你才能根據自己的能力做你能做的，追求你可以追求的，做一回真正的自己。當我決定做自己，我必須重新學習那骨子裡喜愛但被時光遺忘的生活瑣事，這個過程會遇到許多無知，失敗和挫折，花死了，菜沒長，詩寫不出來，茶泡苦了，咖啡都是渣渣，照片

沒拍好，爬山迷路了，旅行遇上颱風，
廚房做菜災難不斷，生活收藏打破了等
等，所幸這回自己做主，自己學習包容
自己，失敗可以重來。

　　人能做自己才不會被扭曲，才能回
到原形，才會自在。人一自在心境就會
由混濁漸化澄明，可以靜下心來欣賞一
山一水，一花一木，一鳥一蟲，一酒一
飯，一香一茶，一書一畫，這時你會發
現許多你平時不太注意的周遭生活細節
竟然如此美好，你會峰迴路轉重回煙火
人間，重新發現生活之美。

廚房失敗案例

這不是巧克力麵包而是烤焦的麵包,人生沒有捷徑,一開始學習新東西總是要歷經一些苦難。

2014.10.3

人生很難面面俱到,就像這燒焦破洞的西班牙蛋餅,第一面我照顧得很周全了,等到第二面翻過來時已經面目全非了。

2015.5.9

成功的路上必然有很多失敗等在那裏,就像這沒有成型的法式歐姆蛋,在煎成完好的蛋卷之前,我已數不清用過多少顆雞蛋了。

2012.7.4

人生有些東西不能光看外表,就像這表裡不一的烤櫛瓜,外表的面皮已烤得焦黃,但一挖開裡面的櫛瓜卻半生不熟。

2014.6.14

後記

　　人生的道路橫在前面的是一連串的選擇，當我們覺得山窮水盡之時，重新做回自己，往往發現峰迴路轉，看到不同的風景，重拾煙火人間，卻發現另外一種生活之美。

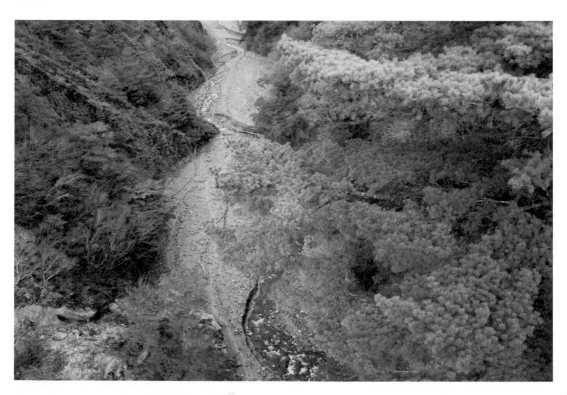

楊塵生活美學（1）

峰迴路轉：自我回歸的生活美學

國家圖書館出版品預行編目資料

峰迴路轉：自我回歸的生活美學／楊塵著. --初
版.--新竹縣竹北市：楊塵文創工作室，2019.6
　　面；　公分.——（楊塵生活美學；1）
ISBN　978-986-94169-3-1（平裝）
1.攝影　2.生活美學
957.9　　　　　　　　　　　　107022801

作　　者	楊塵
校　　對	楊塵
發 行 人	楊塵
出　　版	楊塵文創工作室
	302-64新竹縣竹北市成功七街170號10樓
	電話：（03）6673-477
	傳真：（03）6673-477
設計編印	白象文化事業有限公司
	專案主編：徐錦淳、林孟侃　經紀人：徐錦淳
經銷代理	白象文化事業有限公司
	412台中市大里區科技路1號8樓之2（台中軟體園區）
	出版專線：（04）2496-5995　傳真：（04）2496-9901
	401台中市東區和平街228巷44號（經銷部）
	購書專線：（04）2220-8589　傳真：（04）2220-8505
印　　刷	基盛印刷工場
初版一刷	2019年6月
定　　價	350元

白象文化　印書小舖　出版・經銷・宣傳・設計
www.ElephantWhite.com.tw　PressStore　f 自費出版的領導者　購書 白象文化生活館